U0139609

日本中国绘画研究译丛

国家出版基金项目
NATIONAL PUBLICATION FOUNDATION

文人画概论

〔日〕泷精一 著

吴玲 译

上海书画出版社

"十三五"国家重点图书出版规划项目

国家出版基金资助项目

"日本中国绘画研究译丛"序言一

丛书主编

在中日两千余年的文化交流中,绘画交流是其中颇为亮丽的一抹色彩,绘画作品和相关研究论著成为两国文化交流互鉴的重要载体。

中国绘画在世界画坛独树一帜,在形象塑造和表现手法的以形写神,体现了中华民族传统的哲学观念和审美精神。中国绘画史学历史悠久,存世的画史、画论类文献亦卷帙浩繁,如唐代张彦远《历代名画记》(10卷)、宋代郭若虚《图画见闻志》(6卷)、邓椿《画继》(10卷),元代夏文彦《图绘宝鉴》(5卷)等,皆为其中之代表。

近代以前,伴随着以僧侣、商人为主体的两国人员的频繁往来,中国的文物典籍大量输入日本,其中,画论和"渡来绘画(古渡)"为重要组成部分。民国时期,被日本人称为"今渡"的清廷旧藏及民间书画等也大量流入东瀛。东传的绘画作品不仅涵养了日本人的心灵,影响了日本的美术创作,也成为日本学者研究与建构中国画史画论的重要材料。

步入近代,随着西学东渐,尤其是近代学科知识的传入及其成长,中国的传统绘画史学遭遇到前所未有的挑战。在向近代学科观念和叙述框架的转型过程中,日本学者的研究扮演了十分重要的角色。

与现代意义上的历史、文学等学科一样,美术学学科也是日本学者首着先鞭。早期较系统的中国绘画史、中国美术史类研究著作多由日本学者撰写而成,这段历史大致可作如下简单的回顾。

明治维新以后，日本倾倒于西方思想与文化，学界则以汲取西学为要，东京大学先后聘请以费诺罗莎（Ernest Francisco Fenollosa）、里斯（Ludwig Riess）为主的欧美学者讲授哲学、世界史、史学研究法等课程，尤其是费诺罗莎后来成为倡导复兴日本美术的吹鼓手，同时也将其个人的东亚美术见解（包括贬斥文人画等）传播开来，直接影响了其弟子冈仓天心等一代美术史学者。而正是这一代学者及其弟子，开启了日本的东亚美术研究。

由于日本的大学较早开设东亚或中国美术史等课程，与中国有关的美术史著述也应运而生。如大村西崖《东洋美术小史》（1906）、《中国绘画小史》（1910）、《东洋美术史》（1925）等皆完成于作者在东京美术学校授课之时。这些著述已不同于中国传统的画史和画论，是以近代西方学科观念和叙述框架，对中国绘画美术做系统的考察，而且注重考古材料的应用，以及历代画风变迁的描述。

《东洋美术小史》主要以中、日两国为主，附带部分印度宗教美术。线装本《中国绘画小史》虽是不足60单页的小册子，但就时间与书名而言，却堪称最早的中国绘画史。该书按时代顺序，即目次所示"盘古乃至六朝、唐及五代、宋、元、明、清"，提纲挈领，概述各时代绘画特征及发展脉络，将悠久的绘画史做了"鸟瞰图"（德富苏峰语）式的勾勒描绘，初具文化史之体。受其影响，1913年，中村不折、小鹿青云合作撰写了《中国绘画史》，这是较为详细的一部中国绘画史，且附带29幅图版。

以上两书先后被译成中文出版，在中国产生了一定的影响，尤其是陈师曾遗稿《中国绘画史》（1925）、潘天寿讲义《中国美术史》（1926）等书，不论体例还是内容，所受影响痕迹显著，而且，书中存在转译、摘译与编译的现象，这在当时也是情有可原，因为均是为应急而草就的艺术院校教材，并非正规的独创著作。

1925年问世的大村西崖《东洋美术史》，是一部全面而系统的中日两国美术史著作，其中又以中国为重，文字篇多达530页，原计划另外印制附图一册，但直到著者去世之后，其同事田边孝次才将图片插入文字卷中，扩充为

上、下两册出版（1930）。这部《东洋美术史》的中国部分后被编译为《中国美术史》（商务印书馆，1928）出版，之后又多次再版或重印，影响深远。

除以上提及的之外，日本学者有关中国绘画研究的著述还有很多，如大村西崖《文人画之复兴》、泷精一《文人画概论》、伊势专一郎《中国绘画》、内藤湖南《中国绘画史》、金原省吾《中国绘画史》、下店静市《中国绘画史研究》、一氏义良《中国美术史》、青木正儿《石涛画及其画论》、岛田修二郎《中国绘画史研究》、田中丰藏《中国美术之研究》、米泽嘉圃《中国绘画史研究：山水画论》、铃木敬《中国绘画史》等，近现代日本学者宏富的中国绘画史研究，呈现了伴随时代发展而逐渐形成的东亚区域独特的观察视角与研究观念。这些都是日本汉学或者说是日本中国学的重要研究成果，都对中国当时及其后的绘画史研究起到了一定的先导作用。

除了借鉴日本学者的研究成果，中国学者也会与日本学者展开学术上的争鸣，比如傅抱石《论顾恺之至荆浩之山水画史问题》系针对伊势专一郎《中国山水画史：自顾恺之至荆浩》一书而作，批驳其纰漏差错，一改以往学者亦步亦趋依傍沿袭日人之风，从而凸现了中国学者研治中国绘画的主体特征。可以说，现代意义上的中国绘画史的确立，伴随着中日学者之间学术交流与争鸣。两国学者论著中所呈现的源流同异，相激相荡，成为近代中日文化交流的一道独特景观。

自现代意义上的中国绘画史问世，至今已历经百余年，中国绘画美术及其历史研究也取得了辉煌成就，但同时也面临着学术转型以及全球化带来的诸多新课题。回顾过去，才能更好地面向未来，因此，有必要对百余年来绘画研究发展史做出扎扎实实的梳理和总结，其中，与中国绘画史学的诞生密切相关的日本学者的研究成果尤其值得重视，从交流史的意义上说，这些研究成果也是中国传统书画文献的赓续。"日本中国绘画研究译丛"即是上海书画出版社基于上述考虑而作的选题策划，在听取了多位学者的意见后，选取了在中国绘画史研究上具有一定影响或参考价值的著作，分期译出，旨在向学界提供日本学者的原始研究成果。当然，既然是原始成果，就不可避

免地存在时代局限性，尤其是在近现代中日关系的非常时期，与其他学科一样，绘画美术领域的研究也必然存在着国家主义、民族主义等意识形态问题，这一点需要我们在明确时代背景及学术脉络的情况下，加以客观公正地对待。

就中国绘画或美术研究而言，"史"和"论"犹如密不可分的车之两轮，因此，我们遴选的书目中就包括这两方面的著述，既有美术史梳理，又有美术专题研究。而且，需要强调的是，因年代或发行等关系，有些书籍即使在日本也难以入手，如果不翻译出来，恐怕只能停留在"只闻其名不见其书"的阶段。

浙江工商大学东方语言与哲学学院、东亚研究院日本研究中心整合全国优秀翻译人才，承担了本项目的翻译任务。经过双方的共同努力，本"译丛"得以入选"十三五"国家重点出版规划项目，是国内首次对日本学者关于中国传统绘画研究相关著述的大规模移译，亦是"日本中国学"成果的集中呈现。

相信本"译丛"的出版必将对国内传统绘画及相关学科的深入研究提供参考借鉴。不仅如此，借由穿透学术研究的语言碎片，或可让读者抵达艺术本体所呈现的生命本真状态，让现代人在不确定的时代体察生命的美及生活的意义，那更是得之所幸矣！

2020 年 12 月

"日本中国绘画研究译丛"序言二

[日]中谷伸生

在美术史研究中,以国家为单位,在其内部进行充分的美术史研究,即"一国主义"的美术史研究,今天迎来了大的转换期。在全球化的浪潮中,面对跨越国家及特定区域的纵横展开的美术作品、美术史的研究也需要打破诸如中国美术史、日本美术史等一国主义的研究桎梏,进入新的时代,如此方能在思考美术作品时理解更加复杂而多元的文化现象。中国美术史研究也需要跳出中国这个华夏民族框架,至少需要站在东亚美术史的宽广的视野中给予研究。

总之,以人文学研究为开端的所有学科领域的国际化,已经提倡了经年累月,突破一国的桎梏开展越境的研究,不仅在科研领域内,在此外的政治、经济、文化等领域,随着社会的变化亦不容否认地形成趋势。主要在一国的框架内所持续的民族主义之中国美术史、日本美术史,现已跨越国境,成为具有世界共通课题性质的学科。这就是所谓基于全球主义的方法论的确立。至少,这不是闭塞的一国美术史,而是处在开放性的东亚美术史的研究框架之内。

综上所述,作为跨越国境的东亚美术史,有望处理中心和边缘的冲突与融合之复杂关系,构筑起基于新的观点和方法论的东亚绘画史。在此,即使不能指出直接的影响关系,也必须纳入视野的是,在复杂的影响、传播、碰撞、演变、融合、个别化的潮流中浮现的具有"共时性"的美术作品的诞生。

也就是说，作品"甲"与作品"乙"的关系虽非类似，也不能断定有直接关系，但需要在研究中假想在看不到"甲"和"乙"的地方有提供支持的"丙"或"丁"的存在。换言之，指的是将目光所及的"甲"和"乙"现象背后的、从根本上给予支持的不可见的源泉之处，纳入研究的视野。或许可以说，这是发现艺术作品诞生的源泉，探究人类生命根源的研究。

美术史学，目前在"甲"与"乙"的细致却狭隘的比较研究中过于用时费力，其结果怕是会意外导致脱离美术史实的危险。换言之，限定于两国间或是两个作品间的比较研究，在追求严密性的同时，容易舍去诸多夹杂物，将作为比较对象的美术作品进行抽象化、概念化、单纯化，继而扭曲了实际的美术史。虽是作品之间细密而又实证性的比较研究，如果缺乏其他作品群的一定精确度的探究，也极易错误理解美术史的源流。也就是说，只是使细微可比较的作品脱颖而出，就会无视不能直接比较但具有某种间接影响关系的作品群。与此相对，虽是间接的影响关系较远的作品之间，也应运用各种资料开展研究，也就是说将"共时性"置于案头的研究，乃是东亚美术史的追求。

户田祯佑曾经说过："探求单纯的主题形态或空间构筑式样的类似，并言及相互的影响关系，虽是作为美术史的基本工作，但仅仅停留在这个层面上探讨影响关系，恐怕是不会再被允许了。现实更为错综复杂。"（《美术史中的中日关系》，收录于《美术史论丛》第7号，东京大学文学部美术史研究室，1991年刊）在中国绘画史的研究中，由于中国遗失了很多作品，如何填补缺失的部分成为重要的问题。户田祯佑提倡，其中缺失的部分，有必要由深受中国绘画影响的日本绘画来补充，也就是说，中国绘画史仅立足于中国一国的遗留品的研究是无法成立的。

在新的中日绘画史研究的进展中，日本的中国绘画史研究稳步前进，其间留下明显足迹的近代研究者包括大村西崖、内藤湖南，还有下店静市、岛田修二郎等人。第二次世界大战以后的研究者，不得不提的名字是米泽嘉圃、铃木敬。另外，有必要值得书写一笔的是将方法论研究凝聚为成果的户

田祯佑的名字。还有不可忽视的是近年来诸如竹浪远、河野道房等年轻一代学者的崭露头角。需要关注并看清的现状是，中国很多绘画已离开中国本土，散落在美国、欧洲各国以及日本等地，故而不能认为只有中国才是中国绘画史研究的唯一中心。也可以认为，当今时代必须考虑到研究自体的中心与周缘的相对化。如今，中国绘画史研究在全世界各国都有进展，相对而言已脱离了中国本土地域。

就此而言，本丛书中所介绍的日本的中国绘画史研究，有着很大的意义。今后，中国的研究学者，亦要对中国以外的中国绘画史研究青眼相加吧。日本的中国绘画史研究的情况，小川裕充的著述已经作了很好的整理，可以作为参考。(《日本的中国绘画史研究的动向及其展望——以宋元时代为中心》，收录于《美术史论丛》第17号，东京大学大学院人文社会系研究科•文学部美术史研究室，2001年刊)

综上可知，今后的中国绘画史研究，将作为东亚美术史而逐渐国际化。彼时，前述的将"共时性"置于案头的比较研究方法将会比较有效，我把这称为狭义的"美术交涉论"和广义的"文化交涉学"。

2020年春

（寿舒舒 译）

丛书凡例

一、"日本中国绘画研究译丛"遴选20世纪百年的日本学者研究中国绘画的相关著述,分若干辑陆续出版。

二、各书所用底本,参见各册译后记中的具体说明。

三、正文部分,日文原著中有引用中国文献的,用中国文献进行回译,不用意译;"支那"一词,正文中统一译成"中国",在原文参考文献中可以保留"支那"一词;原著中的"我国"在译文中处理成"日本";"北京故宫博物院"译成"故宫博物院","故宫博物院"译成"台北故宫博物院";专有名词保留,并加译者注进行说明;相关日本器物、典章制度等酌情添加译者注予以说明。

四、图版部分,尽量按原书原图重新配置清晰图版,少数情况予以同类替换。图注一般仍按原书格式,若有收藏地与收藏者变更者亦不变更,以存著述当时收藏地收藏者原始信息。

五、索引部分,选取重要的作品名、人名、术语三种词条,按照A→Z的顺序排列,制作成索引。

六、译后记,介绍原作版本、参校版本、原作者生平、译者对原作者在日本学术地位的评价、译者在翻译过程中的心得及对一些问题的处理方法等。

目　录

"日本中国绘画研究译丛"序言一　丛书主编　　1
"日本中国绘画研究译丛"序言二　[日]中谷伸生　　1
丛书凡例　1

文人画概论　**1**
　序言　3
　第一章　文人画的起源　　5
　第二章　文人画流派的形成　　11
　第三章　文人画的原理　　15
　第四章　文人画和南画　　23
　第五章　文人画的精髓　　27
　第六章　未来的文人画　　33
中国画的两大潮流　**69**
顾恺之画的研究　**77**
中国山水画　雍琦译　　**93**

图版目录　**113**
索引　**115**
译后记　**121**

文人画概论

序言

今年我在东京帝国大学文学部的秋季公开讲座上做了演讲，本书为当时的讲演稿。最近社会上文人画逐渐流行，画家中文人画学习者日益增多，外行人之中也有越来越多的人尝试挥毫，由此我特意选择文人画为题进行演讲。尊崇文人画不只限于我国，欧洲的德国等国家最近也出现了不少研究文人画的人。海内外都掀起了文人画热潮，但是文人画的起源和其本质是否为众人所理解还是一个问题，所以我想稍稍谈谈自己的见解。

去年在巴黎召开的美术史会议上，我也试着做了关于文人画主旨方面的演讲。可惜，演讲时间有限，只好作简略叙述。之后，正思索着想在国内何处进行详细叙述的时候，恰巧让我去大学做公开演讲，因此才有幸得此机会选择文人画作为我的演讲主题。然而此次演讲分三场进行，每场时间只有一小时四十分，因此无法一一讲述所有精心准备的内容。最遗憾的是此次演讲内容主要以中国文人画为主，无暇深入探究日本文人画。此次本稿付梓之际，原想做一些查缺补漏，无奈公务繁忙，只能保留旧稿。

另外，在出版前我必须特别说明，本稿只是演讲稿，当初并没打算出版成书，书中的插画也只是演讲时幻灯片展示所使用的图片，并无增补。

泷精一

大正十一年十一月

第一章　文人画的起源

世人总云：诗人所作的诗句带有诗人派头，不带风趣。外行人的书画反而比专家的更有韵味。外行人的技艺中存在着和专家不同的特殊精彩之处，这一点确实是有其道理的。大概没人会觉得所有技艺必出于外行人之手，但任何国家都认为外行人的技艺是应该被尊重的。在中国和日本，崇尚所谓的文人画，也是由于外行人的技艺，外行人的画作很少像专家作画那样重于技巧，却透露着飘逸的雅趣，让人觉得有意思。文人画或许就是这样兴起的，这样想来便觉十分简单，但考察其历史后，发现又有各种原因促成了文人画的起源。

不用说文人画发源于中国，而后又传入日本。在中国，文人画何时被列为绘画形式的其中一种并流行于世呢？可以说是明代。明代的董其昌在《画禅室随笔》中提到了文人画的传承历史，毫无疑问在此之前社会上就掀起了尊崇文人画的热潮。虽然这股热潮达到顶峰的时期是在明代，但实际上，元末就涌现了一大批文人画坛上的知名大家。进一步追溯的话，尊崇文人画的风尚出现在更早的时期。关于文人画的历史传承关系，董其昌做了如下阐述：

文人之画，自王右丞始，其后董源、僧巨然、李成、范宽为嫡子。李龙眠、王晋卿、米南宫及虎儿，皆从董、巨得来，直至元四家黄子久、王叔

明、倪元镇、吴仲圭，皆其正传。吾朝文、沈，则又遥接衣钵。

依照董其昌的阐述，文人画始于唐代的王摩诘，后经历了宋元诸家，发展到明代的文徵明、沈石田等人。王摩诘既是出世的文人雅士，又是思想境界高远之人，擅于绘画，主攻山水松石。唐末评论家朱景玄曾评其画为"风致标格特出"，又曾对其得意之作《辋川图》评述道"山谷郁盘，云水飞动，意出尘外，怪生笔端"。从中可见，王摩诘之画非寻常画工可睥睨。王摩诘可谓是古代文人画家的代表人物。董其昌对文人画的历史进行阐述后，后世之人皆敬奉王摩诘为文人画之开山鼻祖。此说虽有道理，但绝不能说王摩诘之前就不存在文人画。文人雅士中不乏擅画之人。如此一来，就不能说文人画始于王摩诘了。

据现存文献记载，六朝时期就已出现擅画的文人，并且那个时代已显现出尊崇文人画的趋势。这一点能从六朝的画史画论中得出。六朝著有各类画史画论，其中需要特别引起注意的有两部。其一为南齐谢赫的著述《古画品录》，其二为南陈姚最的著述《续画品》。在流传至今的六朝画史画论中，这两本著述是极为珍贵的。通过这两本著述，我们能得到很多与中国古画相关的信息。这两本著述各具特色。谢赫的著述《古画品录》在开头部分便论述了画道有劝诫性作用，进而阐述绘画有六法即六个原则，接着基于六法，对三国吴以后画坛上的诸名家进行级别划分。熟读此著述，可发现此书更重视绘画技巧，尊崇纯画工所作的画。这种倾向源于著者谢赫本是画家，且其绘画精于细节。他在此著述中提到，最为尊敬的人是刘宋的陆探微。陆探微是一位地道的画家，大概拥有出类拔萃的技巧。谢赫对陆探微有如此高的赞誉，但对具有文人身份的晋代的顾恺之、戴逵，刘宋的宗炳等人的画作却吝惜赞辞，令人深感意外。特别是对顾恺之，谢赫评价其"迹不逮意，声过其实"，认为顾恺之的作品心境独到，但形迹不及，世人对其赞誉过甚。谢赫虽对戴逵大加赞扬，却将其品级置于顾恺之之下。宗炳位于最低品级的第六品，谢赫评价其"迹非准的"。宗炳的画以山水为主，可能是因为这一

点无法令谢赫满意。谢赫赞赏的画家皆为擅画人物鬼神之人，似乎他认为只有人物鬼神画才是真正的画。他评价晋明帝的画，"虽略于形色，颇得神气，笔迹超越，亦有奇观"，却将其列于第五品。由上述几点可见，谢赫倾向于注重技巧，并不怎么尊崇文人高士的画。谢赫提出绘画"六法"之第一法为"气韵生动"，他所认为的"气韵生动"的本义与后世赵宋以后的评论家对"气韵生动"的理解大相径庭。他认为，画人物的肖像画时，需要客观地传达出对方的神韵，并且要栩栩如生地将对方的状态描绘出来。如此考量，当然也存在其他各种理由。

综上所述，谢赫的画论其旨意为不尊崇文人雅士的画作。姚最的《续画品》恰好与谢赫的画论所持意见相反。谢赫对顾恺之的画作不加褒奖，对此姚最深感愤懑不平，在他眼里，迄今为止再也没有比顾恺之（长康）更擅画的画家了。他说道：

> 至如长康之美，擅高往策，矫然独步，终始无双，有若神明，非庸识之所能效。如负日月，岂末学之所能窥？（中略）谢陆声过于实，良可于邑，列于下品，尤所未安。

由此可见，姚最不只表达了对谢赫评价顾恺之的话有所不满，对于谢赫的画作，虽对其长处加以认可，但也认为存在诸多不足之处。他评价谢赫的画"笔路纤弱，不副壮雅之怀"。此外，值得注意的是姚最在评价南齐以后的画家时，最赞赏湘东殿下，即梁元帝的画作，并评价他具天赋之才，学识渊博，且心中以造化为师，治国理政、善于属文、身兼数艺之余，专于绘画，因而古代名画家都无法与之比肩。察其论法，可知姚最不好工于技巧的画作，唯好具备社会地位与文学素养的外行人在闲暇之余所画的作品。这一方面，姚最与谢赫的观点截然相反。也就是说，谢赫独好具有画家风格的作品，而姚最则认为文人雅士的画作更值得被推崇。既然画史画论中出现了如此截然不同的观点，那么可以毫无疑问地推测出六朝时代除了尊崇传统画家的作

品之外,也出现了尊崇文人所作之画的社会现象。

　　然而六朝时代的文人雅士所作之画是否是后世人们所说的文人画,这方面还存在疑问。梁元帝的画以人物画为主,而非山水画。姚最称"王于像人,特尽神妙"。有一篇著名的画论《山水松石格》流传于后世,相传为梁元帝所著,从中能看出梁元帝擅画山水,然而此画论实为后世伪造而成。后世的文人画家无论是王维,还是之后的人们,都好画山水画,但梁元帝并非如此,而是个实实在在的人物画家。这一点,是值得引起注意的。据说晋明帝的画也是以人物为主。文人顾恺之,亦擅长传神写貌之术,虽也画山水画,然而画人物画更得心应手。思想家戴逵,不仅擅长音律,而且也雕刻佛像,因佛画而出名。因而,六朝时代的文人中,专画山水的名家只有宗炳一人。

　　如此一来,在画的主题内容方面,六朝时代的文人画与后世大有不同,从画法方面来说,毫无疑问的是正因为这些画皆由文人所作,与普通画工的画确有不同之处。即便我们对于戴逵、宗炳等人的画作无法知之甚详,但从顾恺之擅长传神写貌之术,我们或许能知道文人画重在意象。从谢赫所说的"迹不逮意"中,我们也能得出此结论。并且从唐代评论家的论述中我们也能明白文人画擅长笔法这一点。谢赫认为,晋明帝的画作虽在形色上稍有欠缺,但颇具神韵,笔法娴熟超脱。姚最认为,梁元帝"心敏手运,不加点治"。由此我们可知,其画毫无矫饰,画由心生。可见,六朝时代的人们将文人画视为描写方法上异于寻常画工的一种独特的趣味,并且加以尊崇。

　　如此一来,我们便开始怀疑,为何董其昌将唐代的王摩诘定为文人画之祖后,并没有进一步进行追本溯源。但是,从另一个角度来看,或许王摩诘的画最符合后世人们所指的文人画。根据唐人文献可知王摩诘曾画过大量的壁画,他的画作数量相当可观。据说这些画需要弟子帮忙上色,而后世文人画家只是简略地画水墨画。王摩诘与他们大为不同。他以山水画为主,其画富有诗意,且精于笔法。同时代的山水画家李思训等人下笔拘谨绵密,而王摩诘则不然,他的山水画可谓是"意出尘外,怪生笔端"。其笔法磊落,异于寻常画工。从这几点来看,王摩诘可以说是古代文人画的典型代表,或

许将他视为文人画鼻祖也不无道理。但是，还有一位董其昌没有提到的唐代大家——张璪，我认为也应该属于文人画流派。张璪被人们称为张员外，正如朱景玄所述，此人属于"衣冠文学，时之名流"。他画山水松石，精于笔法，且画法奇特，有时手握两笔同时作画，一支笔下画出活枝，一支笔下画出枯枝，毫无疑问此人当属文人画流派。但董其昌并未将此人列入文人画家中，令人百思不得其解。

总之，文人画发展愈发繁盛的时期是在五代以后。五代、宋朝时期，中国山水画的繁盛引人瞩目，水墨画也愈发兴盛。唐代王维、张璪的画作以山水松石为主，喜好以水墨画之。但是五代、宋朝时期盛行的水墨画与唐代有所不同，那个时代的水墨画，特别是山水松石等水墨画愈发偏向于文人画。并且这个时期出现了很多鼓吹文人画更符合时代要求的画论。这些画论主张的是必须以人格为本位作画。北宋郭若虚的《图画见闻志》对于气韵的解释与六朝、唐代的评论家对于气韵的看法大相径庭。六朝以及唐代的评论家认为气韵主要是传达出绘画对象的神韵，而郭若虚的看法完全不同，认为气韵是源于画家的人品。他说道：

> 窃观自古奇迹，多是轩冕才贤，岩穴上士。依仁游艺，探赜钩深，高雅之情，一寄于画。人品既已高矣，气韵不得不高；气韵既已高矣，生动不得不至。

郭若虚又认为，气韵为心印，即画家直接心中成像，则作画时如书法般行云流水。北宋时期出现了这种说法，从此以后的每个时代，认为气韵基于画家内心，与人格有关的人急剧增加。毋庸置疑，这样的论述极大地促进了文人画的发展。除了郭若虚的画论以外，值得注意的是郭熙的著作《林泉高致》也多次为文人画的发展起到了推动作用。

从五代到宋朝，有不少人堪称文人画画家的典范。董其昌认为王右丞之后，董源、巨然堪称典范，再其后李成、范宽、李龙眠、王晋卿、米氏父子亦

堪称典范。其中南宫米芾对后世影响深远,对文人画发展有贡献的苏东坡也只能望其项背。米芾为文人雅士,擅长书法,精于品鉴,且通于绘画。他好画水墨云山之景,作为一种绘画样式流传下来,后世称之为"米法"。文人画上题款的现象在元明时期居多,苏东坡等人似乎也会在画上题款,但有学者认为画上题款的行为始于米芾。或许可以说,后世所谓的文人画这种绘画形式源于米家。到了元末,文人画更为盛行,黄子久、王叔明、倪元镇、吴仲圭四人皆为文人,画作也是相应的文人画。此外,画文人画的文人或者僧侣也日渐增多。截至此时,文人画相较于其他画派已经占据了压倒性的地位。文人画在明朝大受欢迎,也是深受元末诸家的影响。可以说,沈石田、文徵明名声大振也是源于此。明朝文人画的势力进而影响到清朝。可以毫不夸张地说,从明朝中期到清朝,有一半的画属于文人画。我们日本的文人画主要是明末以后才传过来的。

第二章 文人画流派的形成

　　正如前文所述，中国文人画就是这样兴盛起来的。文人画的起源并没有这么迟，早在六朝时代，就出现了尊崇文人画的征兆。但是事实上，早先的文人画还未形成一个流派。至少是还未形成一般意义上的绘画流派。所谓流派，必须在技术样式上具有固定的独特之处。然而，早先的文人画在技巧方面还不具备固定的独特之处。毋庸置疑，六朝时代的文人画便是如此。要说顾恺之、戴逵、宗炳、晋明帝、梁元帝的画在样式上是否统一，那答案必定是否定的。即便这样，他们的画中存在着一些共通之处，例如思想的深度、异于寻常画工的运笔手法等。但这些点还不足以说是形成了有别于其他画派的独特样式。王摩诘所作的壁画有时能与吴道子等人的画相抗衡，但实际上他的画还没有完全符合后世所说的文人画样式。宋朝的文人画也是一样的道理。暂且不论其他，董其昌在正传中所列举的李龙眠的画又如何？他是一位出色的文人，画了诸多佛画，擅长白描，作画立意为先，但他的画作算不上真正意义上的文人画。实际上，他拥有着连专业画家都无法企及的精妙画技。据《宣和画谱》等记载，他十分擅长画具象画。不只李龙眠，李成和王晋卿的画风是否符合真正意义上的文人画还有待考证。

　　也就是说，早先只要文人所作之画便可称为文人画，并不追求统一的样式。总之所谓文人画也应有广义和狭义之分。广义而言，只要是文人所作之画，便是文人画，与画的内容无关。无论是李龙眠的画还是赵子昂的画都

无疑被归入文人画之列。若视线移至日本，信实等和歌诗人所作之画也算是文人画了。无论是普贤寺基通画的牛，还是后京极良经画的马，毋庸置疑都属于文人画。但是从狭义上来看，文人画需要具有统一的样式。狭义的文人画多少能够成为与其他画派相对立的独立流派。实际上中国宋代以后，文人画派渐渐成形。这就产生了一些疑问：文人画派形成的原因是什么？与之对立的画派又是什么？答案是中国宋代的翰林图画院的画，即院画得到极大的发展，与文人画形成对抗之势。实际上是文人画不得不与之争锋。院画指宫廷御用画师所作之画。在唐代、六朝，甚至更早，朝廷就专门备有御用画师令其作画。但古代宫廷御用画师所作之画与一般画家所作之画并无明显差异。但是，始于五代、盛于宋朝的院画自身形成了统一的代表性特征，这里的代表性特征是指院画以具有写实性、缜密精致的画为主。在写实性地呈现色彩绚丽这一绘画技法的形成上，五代及宋朝的院画，特别是自徽宗皇帝以来的院画是功不可没的。虽然这是院画的优势之一，但遗憾的是过于追求技巧。至南宋时期，画院内有画家不满足于此，画出了打破传统的画，例如马远、夏圭、梁楷的画皆是如此。虽然有这些打破传统的画作，但要形成规模还是很难。

也就是说，这些院画本是职业画师所作，固然注重绘画技巧，期望画风精致艳丽，与文人画的技法恰好相反。一方面，那个时代的人们已经对文人画具备与文人相符的形式不抱期望，另一方面，院画则趁势大力发展，因此文人画渐渐处于必须与院画抗衡夺势的对立面。为抗衡缜密精致的院画，文人画主打运笔轻快流畅的水墨画。由此，文人画开始形成了固定的独特样式。在形势所迫之下，文人画与院画一样也自成一派。

广义的文人画在样式上没有任何要求，但是文人画尽量追求与文人的身份相称，加上恰巧有些场合需要文人画作出固定的样式，因而此时文人画具备了足够自成一派的样式，达到了狭义的要求。广义文人画与狭义文人画并行不悖。实际上，宋末以后，特别是到了元朝，文人画的样式愈发固定下来。此后，一旦提及文人画，通过样式便能一眼认出来。然而文人画流派

形成后，不仅文人，非文人即职业画家也能够画文人画。当然，画文人画还是需要具备一定的文学素养。但是原本具备文学修养而画文人画与为画文人画而特意修习文学，这两者之间是有区别的。职业画家就属于后者。明清时代非文人所作的文人画却不胜枚举。例如"四王吴恽"的画虽可称之为文人画，然而他们皆非文人。日本文人画中，除池大雅、与谢芜村、渡边华山等文人雅士所作的文人画之外，还有一些文人画非真正的文人所作。既然文人画已成一个独立流派，本不应该有所异议。流派形成后，与其他流派形成对立之势，无论何人皆可自由模仿。可惜这样一来，就出现了与早先文人画的主旨大异其趣的情况。有些文人画只在外表形式上属于文人画，实际上却早已违背了文人画的本意。这种形似文人画的画作的产生也是无可奈何的。但是既然称作文人画，应尽可能做到不失本意。那么的文人画中蕴含本意的原理究竟是什么？我们需要对此稍做分析与考究。

第三章　文人画的原理

前文对文人画的起源及流派形成的概要进行了阐述,窃以为已对中国文人画的形成做了大致说明。如前文所述,文人画在还未形成流派时,只要是由文人所画,何种内容的画都可称作文人画。迫于形势而形成流派后,文人画产生了固定的形式。然而在这个固定的形式产生之前,这些画为了能够符合文人画,就必须产生特定的原理。究其原理,正如郭若虚所述的"人品本位",即所谓的以心相印证,呈现气韵之事。用现在更为通俗的话来说,即着眼于表现(Expression)。总之,文人画的原理与最近兴起于西方的艺术中的表现主义相吻合。表现主义与心印主义相同。西方的表现主义有许多,例如克罗齐认为,艺术的真谛蕴含于纯真的直觉中,纯真的直觉即为表现。由于将表现视为基础,艺术必须是抒情诗般富有感染力,因此艺术创作中艺术家人品中流露出来的诚实性是不可或缺的。由此,这种表现主义恰好与文人画不谋而合。知名的表现派画家康定斯基所倡导的"内在音响"(Interery Klang)与郭若虚所述的气韵颇为相似。可见,从思想上来看,文人画仿佛是近代的产物。如此富有近代化气息的文人画却是从中国古代就开始兴起的,实在令人为之惊叹。但是虽然文人画的原理大体上与最近的西方表现艺术的思想相吻合,但不可将文人画与表现派的艺术完全等同起来。虽说两者的思想基本一致,但具体分析考证的话,两者之间存在着巨大的差异。文人画有其自然而然形成的独特之处。

在文人画最兴盛的时期，也存在着特殊的条件。首先，文人画在性质上要求作画者不以此为职业，即作画者不是为了别人而画，而是出于自身的喜爱而画，不受外界的束缚，而通过作画来尽情抒发自身此刻的心境。古代文人雅士的技艺尤其如此。实际上，有时候文人作出来的画与职业画家作出来的画惊人地相似，但从本质上来讲，从文人画不是为他人而为自己而作这一点来看，文人画必须脱离职业性。想要作出与文人相称的文人画，最重要的是需要有这份自我娱乐享受的心境，而不是要求专业性。倪云林的观点恰好与之不谋而合。他在给友人的回信中，就自己的画作《陈子桱刿源图》如是说道："仆之所谓画者，不过逸笔草草，不求形似，聊以自娱耳。"既然文人画注重表现，那么作画者是出于自娱的心境而作是理所当然的。但若是作画者并不是职业画家，又会出现特殊性。就如近期的表现派艺术，无论是多么富有主观性，也不会去强求它具有非职业性。

文人画是非职业性的，并且需要作画者富有自娱自乐的心境，因而文人画又带有玩乐性。文人画作画过程尽显"游戏三昧"[1]。若将作画过程形容成"依仁游艺"，虽听起来略带几分拘泥，终究不离其宗。有人会觉得"玩乐性"即意味着不认真，实则不然。作画者触景生情，所见之物直抒胸臆，并将此情融于画中，可见他们是极其认真的。但是文人画家不拘泥于形式之美，而是直白地展现其意之所向，这些画作自然流露出一种朴素性（Naivety）。这种朴素性并不是出于鲁钝，而是画家达观自然的体现。在此具有深层意味的素朴性的基础上，文人画又富有诙谐性（Humor）。因而兼具朴素性和诙谐性的文人画自然流露出一种呆钝之趣，这呆钝之趣却给画平添了几分精彩。

中国的文人画之所以富有自娱性，是受到了作画者出世观的影响。自古以来，中国的文人墨客都爱隐逸山林。文人在隐居山林时施展才华而作的文学作品居多。现在仍活跃着的轩冕才贤在文学作品中也流露着他们的

[1]　游戏三昧：佛教名词。游戏，指自在无碍；三昧，指"正定"，即不失定意。指深通某事而以游戏出之，或指游戏的奥妙，也泛指做游戏之事。——译者

隐逸之志。在绘画作品中,若是文人之作,也总带有隐逸性的倾向。因此在选择文人画主题时,虽在人物方面偏好画仙人、罗汉一类,但总体上以山水画居多,源于作画者欲在山水画中求得一片远离尘世的乐土。但是虽说作画者好画山水画完全是出于出世的意愿,实际上是作画者无法摆脱俗世,却欲获得一份尘世之外的乐土,因而将此想法寄于画中。处于尘世之中的这些文人渴望着隐逸山林悠闲自在的生活。郭熙在《林泉高致》中的所言便是如此,具体如下:

> 君子之所以爱夫山水者,其旨安在? 丘园养素,所常处也;泉石啸傲,所常乐也;渔樵隐逸,所常适也;猿鹤飞鸣,所常亲(一作观)也;尘嚣缰锁,此人情所常厌也;烟霞仙圣,此人情所常愿而不得见也。直以太平盛日,君亲之心两隆,苟洁一身,出处节义斯系。岂仁人高蹈远引,为离世绝俗之行,而必与箕颍埒素,黄绮同芳哉?《白驹》之诗,《紫芝》之咏,皆不得已而长往者也。然则林泉之志,烟霞之侣,梦寐在焉,耳目断绝。今得妙手,郁然出之,不下堂筵,坐穷泉壑;猿声鸟啼,依约在耳;山光水色,滉漾夺目。此岂不快人意,实获我心哉? 此世之所以贵夫画山之本意也。不此之主而轻心临之,岂不芜杂神观,溷浊清风也哉?

以此旨趣来审视文人画时,发现文人画中蕴含着深刻的道家及禅宗思想,同时在不违背儒学思想的基础上得以蓬勃发展。

文人画所需要具备的第二个条件是富有诗意。在这一点上,王摩诘给我们提供了最典型的模板。他以自身的乐土——辋川为题作画、赋诗,因此我们可以感受到他的绘画作品是富有诗意的。苏东坡曾盛赞王摩诘的画中富有诗意,他评价道:"味摩诘之诗,诗中有画;观摩诘之画,画中有诗。"传为佳话。可见苏东坡的画必定也是诗画合一,别有韵味。宋朝米南宫的山水画也极富诗意,元四家也皆为能赋诗文的风雅之士,因而他们的画作必定也是充满了诗韵之趣。从文人画的真正意义上来看,作文人画者必为能赋

诗文之士。

　　然而绘画中诗意的表现手法有多种多样。单取一句诗句以表心情当然也是富有诗意的。南宋画院中，常有画家采用所谓"边角之景"的构图方式画之，其画诗意盎然。马远的山水画便是如此。这些画家欲以单一的构图使画富有诗意。照理来说，使用这种方法就能顺利地使文人画富有诗意了，然而事实上文人画全盛时期的许多作品并非如此。很多文人画画面的视线空旷开阔、线条迂回曲折，让人觉得读了不止一句诗，而是通读了全诗，时而甚至又让人觉得已经通读了长篇诗文。我未曾见过王摩诘的《辋川图》真迹，恐怕与"边角之景"的构图有所出入，猜想画中可能更多的还是迂回曲折的线条。如果真是这样，或许此画也可成为后世文人画效仿的模板。特别是文人画题长诗成为惯例后，文人们愈发开始画线条迂回曲折的景物，欲以此来增添诗趣。

　　第三个条件为，需要能让人从文人画的画法中看到书法的影子。原本书法就作为一种对立于绘画的独特艺术而发展起来，世界上只有中国和日本才存在这种情况。而中国的文人又大多能诗擅画，因此文人画自然格外强调画中要有书法的风格。特别是中国，自唐朝以来，"书画异名而同体"说开始盛行。唐代的张彦远就在画论中阐述了这一观点。唐代画家吴道子虽不是文人画家，但其作画笔法犹如书法般灵活自如，令人惊叹。不禁让人觉得，张彦远怕是在看到吴道子的画作后才提出了"书画一体"说的。依张彦远所见，王摩诘的画与吴道子的画具有相似之处，运用破墨山水法所作而成，笔力劲爽。可见，当时的文人画无疑已经出现了书画一体的趋势。六朝时代的文人画大多笔力遒劲，十分出色，而唐朝以后，书法的笔法却成为文人画十分重要的中心元素。

　　依绘画的气韵即心印的观点来看，则文人画更应该与书法紧密相连。因为说起心印，与之最为吻合的便是书法。一直以来，书法在形式上应该避免直接模仿自然。虽说汉字起源于象形文字，但象形只是"汉字六书"（象形、指事、形声、会意、转注、假借）其中一书。实际上，书法避开了对于自然

界的模仿,而将下笔之人的内心传达至笔尖,这是书法的一大要义,恰好与心印的概念相吻合。既然想要文人画中"心印"的概念能够为人所接受,那么"画犹书也"的说法也无可厚非。宋朝的院画也曾追求书法般遒劲的笔法,即便是在画线条细密的写生画时,画工下笔也十分遒劲有力。也就是说,唐朝以来,自"书画一体"论轰动一时后,无论何种类型的绘画,其手法一概追求与书法相接近。不得不说,这种趋势在文人画中显得尤为明显。

虽然绘画笔法追求与书法的相似性,但是我们必须区分清楚绘画的笔法风格是如楷书般稳健,还是像草书般轻快。院画画风精致,线条绵密,注重刻画,因而极其喜爱楷书笔法中的稳健。反之,文人画注重朴素性,适合逸笔草草的风格,因而自然倾向于草书的韵味。从这方面来说,院画和文人画存在明显的不同之处。

第四个条件,一般来说,文人画在注重笔法的基础上,尽量以水墨画之。虽说文人画注重墨法是由于文人画向来以表现为主旨,但是表现主义并没有要求绘画时刻保持单一色调。文人画注重墨法是有其特殊原因的。虽然水墨画被视为中国画的特色,但我们必须认识到的是,水墨画在唐代以前还未发展起来。谢赫在论述"六法"时,提到了"骨法用笔"和"随类赋彩",却并未言及用墨之事。即便考证其他画论,也未发现六朝时代因尊崇用墨作画而兴起评论的记载。从唐代开始,人们才对用墨作画的意义进行广泛的讨论。唐朝画家中,吴道子对水墨画发展起了至关重要的作用。水墨画始于吴道子,进而经王摩诘之手达到鼎盛。这样一来,水墨画发展与笔法进步齐头并进,可想而知"书画一体"论也因此而起。既然书法以墨写成,那么画也应用墨而作,基于这种考虑水墨画便产生了。特别是自五代以来,许多能工巧匠制作出了大量优质的墨、砚、纸等文房用品,推动了书法的同时也促进了水墨画的发展。

但是,水墨画的发展与绘画主题的选择相关,这一点也不容忽视。在中国,山水松石为题材的水墨画大量出现后,水墨画才兴盛起来。在此之前已经出现的白画即白描不是真正意义上的水墨画。虽说给山水画上色并不

是一件坏事，但事实上很多时候略去五彩，仅用水墨平衡感的变化来展现山水间云雾缭绕的景色更能凸显作品的韵味。文人画本就多以山水松石为题材，从这点来说，文人画应该十分注重墨法的运用。正如擅长作山水松石题材的画家以王摩诘、张员外为首，运用破墨法作画依旧自此二人而始。

上述的四项条件，即（一）文人画必须具备自娱的意境，而非职业所要求而作；（二）文人画必须富有诗意；（三）文人画在笔法上倾向于书法；（四）用墨作画，这是文人画中的一个特殊条件，也可认为是文人画的原理。此四项条件中，第一项条件即具备自娱的意境格外重要。但仅此一项还不够，对于文人画的成立来说，第二、三、四项条件也是缺一不可的。同时满足此四项条件的文人画皆以表现为主旨，但与近期新兴的表现主义绘画等其他表现派艺术相比，具有不同的特殊性。

仔细分析文人画与近期的表现主义绘画之间最显著的不同之处，发现文人画的目的之一是展现作画者欲出世，远离现实社会的意向，而表现主义则是为了更多地去接触现实社会。这一点是两者最大的不同之处。再者，虽然两者在画面上皆呈现出一种朴素感，但在画法上却大异其趣。即便文人画尽力以表现为主旨，并且融入书法元素，但仍然无法明显地避开对于自然的模仿。然而表现派是尽量远离对于自然的模仿，若按鉴赏普通画作的视角去审视表现主义绘画，则很难知道所画为何物。作品若是以表现为主旨，则应该避免模仿自然。康定斯基甚至认为绘画与音乐属于同一类领域。然而文人画追求诗韵，不如音乐般只以情感为主。文人画在某种程度上已经避开了对自然的模仿，但是一方面又出乎意料地蕴含了写实性成分，有时候这些写实性成分的存在是有益的。总之，文人画中含蓄地而不是明显地保留这些写实性成分反而成了一件好事。

主张表现主义的文人画尚未彻底脱离对自然的模仿，其原因必须再次从文人画与书法之间的关系进行分析。总之，文人画画法明显受到了书法的影响。正是因为书法元素的融入，文人画才得以进一步发展。正如前文所述，书法原本就应避免直接模仿自然。从这方面来说，事实上在亚洲将

表现艺术发挥到极致的艺术形式是书法。当书法影响绘画时,自然使其避免了模仿。然而,在亚洲书法就是书法,自古以来作为一门独立的艺术形式发展起来的,因此书法和绘画是两个明显区分开来的互不侵犯的领域。即便两者曾互相影响过对方,但是分属两个不同的领域,不可混为一谈,书是书,画是画,各有其特色之处。也就是说,既然存在书法,那么绘画就会受到书法的影响,同时绘画又以绘画该有的姿态去发展,这就是绘画拥有的命运。因此,文人画出乎意料地没有脱离对自然的模仿,最终也没有形成奇怪的画风。在对文人画和表现派绘画进行比较时,这是需要考虑到的十分重要的一点。

在概括了文人画原理后,接下来必须思考的是,文人画并不是出于必须要作画的需求才画出来的,而是出于作画者自身内心需求而画出来的,是偶发的技艺产物。总之,不论是诗、画、书法、琴都是出于作画者的想法而即刻表现出来的一种技艺,只是思想宣泄的对象有所不同,可能是诗、画、书法、音乐。若是只从画中感受到了奥妙之处,那么实际上还不能说已经领悟到了文人画的真谛。或许这不仅仅只是文人画中的要求。无论是达·芬奇还是米开朗基罗,又无论是日本的本阿弥光悦,抑或是二天一流,这些伟大的天才都并不只是掌握了一门技艺。他们都擅长各种技艺,偶尔作作画,因此他们的绘画作品中都蕴藏着旁人不可习得的妙处。真正的艺术家最好是对各种艺术都能做到融会贯通。只是人类在各个领域的天赋有限,因此世上只擅长一艺并专心钻研的人占多数,这也是无可奈何的情况。但是即便文人画家都还称不上伟大的天才,但是他们都不止于从事这一门艺术,而是立志于做到艺术上的融会贯通。他们以艺术的形式来游戏人生,可以说正是这种想法让他们有了艺术上的追求。以"游戏三昧"为宗旨,通过融合和运用各种艺术,来获得清闲安逸的快乐。这样即便技法笨拙也能游乐于各种艺术之间,能够凭一己之力就掌握诗、书、画等艺术融为一体的关键所在。文人画的特色应当从这一点加以考虑。从文人画的原理来看,文人画离不开诗文或书法元素,究其根本是因为这些艺术形式

都应是发于同源，以此思想为根基形成的。后世在中国和日本看到的一些所谓的文人画中，大多缺乏诗意，也不含书法的心得，从中透露出传统文人画派衰退的迹象。

第四章　文人画和南画

接下来需要考察的是，文人画和南画之间的关系如何？世间均将文人画和南画看作同一事物。至于为何这样看待，似乎还没有深入研究。南画（南宗画）是北画（北宗画）的对立画派，至于为何要以南北来划分文人画画派，似乎在中国有各种各样不同的说法。董其昌在阐述文人画的传播的同时也阐述了南北画的传播。据其所述，"禅家有南北二宗，唐时始分。画之南北二宗，亦唐时分也。但其人非南北耳"。提及南北，则不可能与地理位置上的南北无关。但是据董其昌所言，并不是南方人画的画就叫南画，也不是北方人画的画就叫北画。但是如果跟作画者的出生地无关，那么又是怎么来定义南北画的呢？据董其昌所言则是与禅宗的南北宗有关。将两宗嫡传画家列举出来看的话，南宗始于王摩诘，北宗始于唐人李思训。这两人都是山水画家。在那之后的北宗画家主要有宋朝的赵幹、赵伯驹、赵伯骕、马远、夏圭，南宗的画家则与前文关于文人画的介绍中提到的相差无几。虽不是完全一样，但大部分内容一致。

董其昌阐述了画的南北宗和禅宗中的南北宗起于同一时期，但是没有阐述画和禅宗之间究竟有何关系。而在明朝人沈颢的《画麈》和清朝人方薰的《山静居画论》等画论中则详细叙述了画的南北宗和禅宗的南北宗之间的关系。沈颢在书中如此说道："禅与画俱有南北宗，分亦同时，气运复相敌也。"意思是说文人画和禅宗的南北分裂不仅起于同一时期，在气运上也

是相同的。方薰也在书中说道:"画分南北二宗,亦本禅宗南顿北渐之义。顿者根于性,渐者成于行也。"意思是说划分禅宗南北宗的顿和渐也适用于划分画的南北宗。南画崇尚率真随意,而北画则注重周到缜密,可以说分别符合顿和渐的特点。但是即便这样理解是正确的,这种一致只是出于偶然,画的南北宗和禅宗的分宗之间究竟有何关系还有待商榷。要确认两者的历史关系是一个极大的难题。

　　清朝人沈宗骞的《学画编》中阐述了画的南北宗问题,他认为这跟地理位置的南北方有关联,从地理上来解释这个问题。依据他的观点,天地间的气在各个方位都有所不同,人类亦如此。南方山水柔和,北方山水奇峭。同理南方人温润和雅,北方人刚健爽直。这种差异的显现使得文人画的南北宗区分开来。但是这并不意味着北方人就必须画北画,而南方人就必须画南画。也就是说,即便是南方人也有北方的气禀,即便是北方人也有南方的气禀。而且,也因老师传授的不同导致画风有所差异。因此前文中将文人画的南北宗问题与禅宗的南北宗拉扯上关系这个说法比较牵强附会,而沈宗骞的说法显得更为自然。中国在地理上分北方的黄河流域和南方的长江流域,两个流域之间的差异十分明显,在文化上南北方也不可能没有差异。隋唐以后,南北文化融合,呈现出交融的状态,但是南北方的文化差异在一定程度上得以永久地保存下来。因此,沈宗骞对画的南北宗问题的看法是相当合理的。相比于没有丝毫历史根据,将禅宗的南北宗分化拉扯上关系的说法好很多。

　　然而,沈宗骞的说法有其局限性,不能说他的说法是完全正确的。南北自然指的是地理上的南北,但是实际上,中国人习惯用南北的差异来形容任何事情。例如,在区分人的仪表举止时,会说那个人是南方人,那个人是北方人,当然这里的南方人和北方人并不是地理意义上的,而是用南北之词来区分其人仪表举止是刚健的还是潇洒的。原本是代表地理位置的南北作为一般用语用来区分人的风致时,跟地理位置没有关系。姑且不论词源,在使用该词时已经不包含地理方面的意思了。也就是说,中国人有这样的习惯,

就是将南北单纯作为区分形式的用语来使用。如果将这个习惯应用在画上，即成了区分绘画样式的方法。总之，北宗画注重刻画，画风周密且强势，如书法中的楷书般有韵味。而南宗画与北宗画相反，画风磊落、柔软、潇洒，如书法中的草书般有意趣。如今被称作北宗画和南宗画的画风便是如此。

由此可见，北画南画的区分和禅宗、地理位置无关，完全是因为画风的差异而命名的。那么画的南北和文人画之间又有何关系？正如前文所述，文人画和院画相对立，特别是在不得不形成独立流派的时候，和院画愈发呈对立之势。院画本以刻画为主，精确、细密、刚健。相反，文人画则磊落、柔软、潇洒。因此从画风来看，院画属于北画，而文人画属于南画。但是院画和文人画是从作画者身份来命名的，而南北画则是从画风上来命名的，两者刚好达成一致。

但是从另一方面来说，即便在内容上大致相同，如果命名的出发点不一样，难免会有一些分歧之处。董其昌阐述北宗画的传播时列举的人物都是院画画家，假设这是正确的，那么他在阐述南画的传播时却列举了不属于文人画派的人物又是怎么回事呢？虽然这些人物和他认为的文人画家大同小异，但不是完全相同的。依我们来看，有些人被列入南画画家却未被列入文人画画家是存在不妥之处的，前文所提到的唐代张璪的例子便是如此。但是基本上这种分歧是不可避免的，特别是元朝以前的文人画还未形成独立的流派，或许无法将它列入后来的南画范围也是理所当然的。

要说究竟何时开始提出画分南北二宗这个概念，其实年代并没那么早。虽然实际上文人画和院画很早就形成了对抗之势，但是在明代以前还未区分画的南北二宗。唐代的张彦远虽然在画论中提到师徒授受分南北，但并不是指从画风上开始区分南北宗。在明朝以前还未有文献明确记载画分南北二宗。由此不得不让人觉得南北宗分化是从明朝开始的。总而言之，应该说是明代以后的画论家区分了南北宗并将古代的画作归类到南北宗中。

推究到底，明显形成独立流派的文人画属于南画。流派形成之后，可以说文人画和南画是一样的。在日本人们普遍认为文人画就是南画，这是因

为文人画传至日本主要是在其形成流派之后。但是，广义上的文人画未必就是南画。狭义上的文人画就是南画，这是不争的事实，但是广义文人画却自有一番天地。广义的文人画和狭义的文人画是不同的，在此需要特别引起注意。

第五章 文人画的精髓

　　上文中已对文人画为何物进行了概括，在此告一段落。本章将要叙述文人画的精髓，如果要详细深入探讨这个问题，势必要列举文人画的代表人物，并且要引述他们的传记进行说明。但是此概论原本就是进行普通的考察，因此不如从范例着手，选取一些有文人画特色且具韵味的作品来展开说明。

　　然而并不是历史上名人的画作真迹都一一流传至今的。如果是日本的文人画，不少名家的代表作至今还留存着，但可惜的是中国的文人画却寥寥无几。在中国也并不是没有古代文人画的真迹，在日本也流传下来不少中国的文人画。但是名家的作品中存在着非常多的赝品。近期从中国传来不少古画，其中有世人十分珍视的宝贝。但是我觉得近期从中国传来的古画中，可疑之物较多。某一派评论家对于近期传来的这些古画高度重视，认定其中八九成都是佳品，对此我不敢苟同。新传来的古画中，不仅有明清画，据说还有宋元画。这些宋元画中，据说有董源、巨然、元朝诸位名家的作品，但这些是否为真迹，还有很多可疑的地方。总之，当今某一派评论家对中国画的观点和我们大相径庭。在我们看来，不仅是文人画，近期发现的这些被称为中国名家所画的作品有八九成都必须谨慎看待。因此，如今想要求得历史上名家所作的文人画真迹是很难的。但是即便不是历史上最有名望的画家的作品，只要是具备文人画的特征，而且是具有代表性的，就可以拿出

来观察，为我们提供参考。

　　说起文人画的精髓，暂且先撇开唐朝来看宋朝的文人画。首先必须要找出一个例子。但是比较恰当的作品十分稀缺。但是也绝非没有，例如古代传入日本的温日观所画的《葡萄图》，该画素来深受日本人的喜爱和赞赏，是文人画中不可错失的佳品。日观的水墨画《葡萄图》被评价为"似破袈裟"，画风十分磊落豁达，画术精湛。在日本看到的遗迹中，属井上侯爵的藏品最为清秀绝妙。这正是一个恰当的例子，代表了南宋时期和院画对立的文人画。但是文人画特征变得愈发鲜明是在元末以后，说起元末就不得不提到元四家，但是总感觉能放心参考的真迹很少。迄今为止，我们看到的有元四家落款的《寒林归樵图》是最优秀的作品，该画本属于木村兼葭堂，画上有平山处林禅师的题赞。该画由已故的井上密所藏，现如今已不知去向。人们或许对画上王叔明的印章还抱有疑惑。如果画上的印章存有疑义，那么大可不必强行将此画认定为王叔明的画，但是画上平山处林禅师的题赞却是毋庸置疑的，这样一来毫无疑问此画是元末时期的作品。此画画风简洁，将寒风凛冽刻画得淋漓尽致，且笔法畅达，墨气秀丽。或许有些人会认为作为文人画来看，此画技法过于精湛，希望最好能够有些许素朴之处。但是此画在画风上与院画迥异，画法简略却妙趣横生，从这一点来看此画颇具文人画风格。即便不是王叔明所画，此画也不失为元末文人画的范本。近期新传来的被称作是元四家所画的作品中有没有如此优秀的作品还是个疑问。

　　再者，元末除元四家以外还有许多作品秀逸的文人画画家，元四家只是偶然间成为了代表人物，特别是禅门中就能看到非常优秀的画家。例如因陀罗，后世的很多评论家认为他的作品不属于文人画，但是他确实是属于文人画派的。那飘逸的意趣怎是普通画家的作品中会有的？也有不少值得一看的无款画，例如岩崎家所藏的有灵隐寺来复禅师题赞的《竹林山水图》，实在是一件珍品。画竹林、绘山石，何等率真，能够用极其爽直的表现手法来画出如此宁静、安详、意味深长的作品靠的绝不是技巧。虽然《寒林归樵图》

也很有趣，但在韵味上或许《竹林山水图》更胜一筹。

古代传入日本的元末作品中，还有一位画家的作品必须向大家隆重介绍一下，那就是雪庵玄悟大师的画。雪庵工于诗文，其诗被形容为"冲淡粹美"，书法中尤以草书擅名。古书中鲜有提及雪庵绘画之事，但雪庵极其擅长绘画。他画有达摩大师、布袋和尚以及十七尊者的画册现归于岩崎家所有，本是黄檗山万福寺的秘宝。画册上附有隐元、木庵、即非等人的题跋。从高泉的跋文来看该画册似乎最初由逸然带来日本，之后传至黄檗宗。该画册被黄檗僧人视如珍宝，隐元还为之题有"国宝"二字。该画册逸笔草草，用减笔法画成，并略施淡彩。画风天真烂漫，毫无向人炫耀之意，每幅画趣味各异，将禅门祖师的风骨展露无遗，这一点甚是有趣。每一幅画上的题诗皆由雪庵亲自所作，任笔纵横挥洒而成，书法和画法达成和谐之美。也就是说，该画册是诗、书、画三者合一的作品。隐元对该画册如此赞赏：

> 诚有神异不测之妙也，唯神异之人能运神异之笔，显出神异之相，展尽神异之事，而成神异之功也。非天眼者，又曷能知之！

由此可见，在当时该画册似乎是一个令人惊异的作品。虽然宋朝梁楷的画也是运用减笔法画成，含蓄深远，耐人寻味，但是即便说梁楷是画院中打破传统的人，他的作品也还是无法脱离院体画流派，而到雪庵，他的画册明显属于文人画。宋朝无准和尚的画与雪庵的画更接近，但还是该画册更符合文人画的特点。虽然文人画代表作大多以山水画为主，而该画册是人物画，但可以说该画册是文人画最具代表性的作品之一。

接下来如果要提到明清文人画的话，首先想以沈石田、文徵明两人为例进行说明。文徵明的作品赝品较多，虽然见过一两幅觉得是真迹的作品，但是还未见过可在此示例的典型作品。可列举的沈石田的佳作也很少。只有前几年罗振玉先生带来的《风树图》横卷可谓是佳作。虽然觉得或许还有更多适合列举的作品，但是还是觉得只一例足矣。该画气韵生动，且无轻佻

浮薄之气，而是用认真的描绘方式展现了以下一幅画面：空气清新的仲秋时节，树林随风摇摆、飒飒作响，隐士的住所藏于山林间。画面中真切地传达出了一种幽邃的诗意。此画已经没有玄悟大师的画那般率直天真的韵致。虽然感受到的是流派化后的意趣，但是基本上以立意为先，不玩弄细巧的技术，在展现隐逸气质之处呈现文人画的价值。即便此画并不是沈石田最厉害的作品，但它是一件显示了明代文人画南画特点的代表作。

此外，明末文人画盛行，那个时期出现了许多值得赏鉴的作品。很多流传的真迹即便不一定是名家所画也别有一番韵味。关于这些作品，岩崎小弥太的宝库是收藏最丰富的。不论是前文所述的雪庵的画，还是来复禅师题赞的《竹林山水图》都藏于岩崎小弥太手中。此外，他还藏有其他许多明清时期的文人画佳作。这些都是明治时代以前传来，已被一些风雅之士所珍藏的作品，在明治时代初期，上一代的弥之助将这些作品买回来收入囊中。其中大部分作品似乎都是在太平天国运动期间传到日本的，佳品众多，不同于最近传来的作品也是理所当然的。我曾见过不少藏家的收藏品，但是在中国文人画的收藏上，当属岩崎家宝库的收藏量最为雄厚。

那么如果要从该收藏家的藏品中挑选两三件作品来讲的话，任时中的《孤鸡图》不失为一件十分有趣的作品。任时中大概是明末的一位文人，他的这幅画属于典型的文人画。画上题有苏轼为宋汉杰的画撰写的跋文，以此来阐释何为士人画。正如跋文所述，此画注重体现意气，因此本就不属于追求形似的作品。作为一幅画来看，极其粗略简慢，因此人们或许会认为该画过于儿戏。但此画与一般画师的画有截然不同的地方，它的那份稚气反而呈现出一种特别的韵味。此画和因陀罗等人的画具有相似的意趣，然而画法却全然不同，虽然明末并非没有此类作品，但此画是一件特别的珍品。

与此相比，倪元璐的山水画是名副其实的绘画作品，实属逸品。倪元璐尤其擅长书法，行书草书方面可谓是明末第一流人物。画作虽不多，但件件奇特出众。例如《秋景山水图》是按照他自己的想法画出来的样式，毫无粉饰之处，且能令人从画中品味到诗意。与此心境相似的作品还有张伯美

的《秋景山水图》。张伯美作为一位文人并没有那么有名，但是在他的画中洋溢着闲逸的气息，山峦重叠的趣味让人感觉画家仿佛是将自身内心的嬉戏化作了自然景物的诙谐而画出这幅作品的。王铎也是一位和倪元璐差不多岁数的文人，明、清两朝都从仕，因博学而擅名，尤其是在书法方面特别出名。他在《夏景山水图》上一遍遍地亲手题款，可见此画是他的得意之作。笔法钝拙之处别具韵味。这些明末时期的画可谓是具备了文人画的精髓，通过欣赏这些画，可以明白文人画凭借着它不同于其他画派的趣味是如何发展起来的。

虽然清朝也是文人画家辈出的朝代，但我认为从整体来看却不及明末时期。到了清朝，文人画发展只留下余音，这时候文人画不是纯粹的文人画，画院的画匠也画类似的文人画，两种画派之间的关系变得日渐错综复杂，这也是无可奈何之事。虽然文人画中也有极其优秀的作品，但不得不说在数量上却比不上明末时期。然而清朝有一个值得大书特书的作品，那就是石涛和尚的画。石涛和尚著有一部画论，名为《画语录》，相当有趣。其中石涛在阐释"一画论"时写下如是文字：

> 太古无法，太朴不散。太朴一散，而法立矣。法于何立？立于一画。一画者，众有之本，万象之根，见用于神，藏用于人，而世人不知，所以一画之法，乃自我立，立一画之法者，盖以无法生有法，以有法贯众法也。
>
> 夫画者，从于心者也。山川人物之秀错，鸟兽草木之性情，池榭楼台之矩度，未能深入其理，曲尽其态，终未得一画之洪规也。行远登高，悉起肤寸。此一画收尽鸿濛之外，即亿万万笔墨，未有不始于此而终于此。

这是一种极其精彩的观点，也就是说画是从自身出发，遵从内心的作品，这一说法很贴切地表达出了文人画的精神。从这一点来看，实际上《画语录》作为一部中国的文人画论，是非常值得被尊敬的。得出该论点的石涛和尚的画也果然存在趣味之处。原本为罗振玉先生所藏的山水画帖应该是石涛

和尚的杰作，无论是哪一幅画都想法奇特，笔法始终饱满磊落，不拘泥于形式。再进一步可能就流于怪异了，但是该作品虽然奇特，却也饱含了含蓄内敛的心境。我觉得清朝的文人画中此人的作品最为有趣。虽然除了上述的中国文人画以外，日本的文人画作品中也有不输于中国人的，但是篇幅有限，在此不一一赘述。

第六章 未来的文人画

　　最后，我想谈一谈关于未来的文人画的话题。从上述内容可知，文人画明显是具有特殊优点的。而且，文人画产于中国但也传至日本，或许可以说近期的文人画更多的是在日本焕发了它的光芒。清朝的文人画没有明末时期那般优秀，而在日本江户时代中期之后，文人画取得了极大的发展。现在的中国，不仅是文人画，其他派别的画也正快速衰微没落。

　　在日本，从江户时代末期至明治时代初期，文人画发展极其鼎盛，但是进入明治时代以后，社会上开始出现古典复兴热潮，文人画便在一时之间极速走向了没落。社会开始出现这样的声音：不值得提倡像文人画这般粗笨的东西，土佐画派或足利时代宋元风格的水墨画或光琳派等日本画已经足够优秀。在此情况下文人画惨遭压制。特别是在东京、京都等大城市，文人画的存在感变得稀薄。政府建立的东京美术学校的教育方针已经具有想要消灭文人画的倾向。我担任编辑的《国华》杂志亦不例外，发行人考虑的都是复兴主义，因此原则上在杂志中会尽量避免介绍文人画。然而我是在距今大约二十年前接手这份杂志的，由于我并不讨厌文人画，所以时而会在杂志上登载文人画，有一次觉得渡边华山的不动明王水墨图非常有意思，就将它登载在了杂志上，不料却引来诸方抨击。有人说华山画的根本就不是不动明王，而是类似乞丐僧一样的人，于是读者数量骤减，这令我大吃一惊。文人画虽然在此之前遭受了如此境遇，但近期又重新迎来了复苏。究其原

因，在于虽然文人画在中央地区一时之间几乎消失殆尽，但是由于在地方上自古以来文人画根基稳固，喜爱文人画的地方人数占了极大优势，加之由于近期社会上过于尊崇绘画技巧，导致它的反对势力强大起来，因此与之前不同的是这次社会上的趋势反倒是提倡再次复兴文人画。也就是说，如今文人画的再度复兴是有合理原因的。

但是文人画无论是在中国清朝，还是在日本的明治时代，都有一段衰落时期，这缘于文人画自身发生了固化，而且甘于创作粗笨奇怪风格的作品。现在回过头来看，明治初期被称作下谷文人的那一派文人画家的作品实在难以令人敬服。他们频繁在江东区的中村楼等地方召开书画盛会，而书画坊模仿相扑制作画家排名一览表，用极其低俗的方法售卖他们的作品。至于他们画的作品，都是所谓的"佛掌薯山水"，丝毫没有高雅的韵味。可见我们不能认为日本文人画只是因为受到了其他因素的迫害才一度走向没落的。拘泥于原有形式的文人画是不可能有趣的。从源头来看，甚至有人认为文人画的流派化是不妥当的。但是文人画流派化带来的影响未必全是不利的。纵使文人画流派化，如果在一定程度上坚持文人画的初衷，那流派化对文人画不会造成消极影响。然而如果文人画的精神已经消失殆尽徒留形式的话，那实际上已经不是文人画了。在如今的日本画坛中，如果要让这种名存实亡的文人画重新复活的话，我们是无法认同的。

因此，我们认为将来如果有必要复兴文人画的话，那么应该舍弃表面形式，从原理出发找到它的可取之处。注重表现或许是当今世界对艺术的要求。一般来说，如果只凭客观主义就想要去做成一项艺术，是很容易陷入僵局的。要想突破客观主义，就必须注重表现，这种说法绝不会错。假如按照这样做了，那么文人画便是东方的表现主义艺术，如今可就有很多值得令人学习的地方了。我认为没有顾及文人画而认为表现主义只是近期重新受到极大关注的西方新兴艺术形式，这对于日本人而言是欠妥的。但是，认为只要文人画存在就好，可以进行随意的模仿，这样也是不行的。文人画必须要从形成原理出发找到其值得学习之处。

如前文所述，文人画的第一大原理是具有自娱自乐的意境。然而这个原理对于重塑今日的文人画也是极有必要的。然而现如今，没有必要认为只有业余的文人所作的画才能领悟这个原理。专家必定是以作画为业，但是一旦执笔，并非不能进入到自娱自乐的状态中。然而，既然以此为职业，想必会有很多时候无法进入到自娱自乐的意境。因为需要卖画，所以不得不去迎合客户的各种需求。更何况是要在展会即兴作画，自然是怎么也无法进入那个状态的。但是能否进入状态取决于个人修养。因此需要去培养自己能够进入这个状态。另外，业余者一旦碰上自己的画稍微被人认可的情况，就会急于出售自己的画。往往业余文人反而更会出于卑微贪婪的动机而作画。恐怕当今业余者所画的文人画中，很大一部分是符合这种情况的，这实在是丢脸。

其次，应该学习文人画中的注重诗意。社会上非议四起，谴责当今的日本画只注重描绘平淡无奇的事物。日本画应该借鉴文人画中的诗意元素，弥补自身的不足，这应该是毫无争议的。至于文人画中的书画一致的特点，有说法认为如今书法和绘画日益独立发展起来的状况对书法和绘画的发展来说是退步的。但是如果绘画的笔法想要产生新鲜感，获得具有表现感的画法，那么势必会形成与书法类似的元素。崇尚水墨的根本意义便是如此。在这个世界上，许许多多的事物都是在平凡单调的基础上设法施以色彩的，如果没有水墨的铺垫，那么这个世界就无法形成。

想来，自明治时代末期开始，日本画坛就盛行装饰趣味的画法。无论是日本美术院展览会上的画，或是帝国美术展览会上的画，还是其他新兴的画坛上的画，明显都是盛行装饰的。这跟光琳的影响有极大关系，但其根本原因是由于整个画坛感受到了过于写实所带来的危害，于是认为创造形式美是唯一能够避免写实的途径。即便是在理想化或是进行表现后进行装饰也并不晚。从实际情况来说，作品明明没有充分做到写实，在形式上也没有稳固的基础，就直接将装饰作为目标的话，那么绘画就只能变成极其平庸的作品，尤其是展会上的画更是如此。依我们所见，光琳、宗达的画擅长写实也

具有表现性，又善于装饰。文人画的常态是脱离装饰化的，时而在不得已的情况下进行一番装饰也无伤大雅，但是文人画是尽量追求贯彻表现的，因此避免了装饰化。故而在如今画坛的趋势中，文人画无疑是反其道而行的。如果提倡文人画的主张，那么深陷装饰化泥沼的作品自然能够得以觉醒。但是反观此时的帝国美术展览会上的作品，发现随处是模仿文人画画风并且企图硬要达到装饰效果的作品，这是何等的可笑！因此不得不担忧此次文人画的复兴或许并不是基于宗旨，而只是流于形式的复兴。

　　只要从原理上学习文人画，那么即便不是标准典型的文人画也无妨，即使不完全是文人画也没关系。如今我们日本人和中国的古代文人在思想方面自然是截然不同的。既然文人思想的内容已经不一样，那绘画作品所呈现出来的内容自然是相去甚远。如今，我们必须要用现在的思想去实现自由的表现形式。这样一来，终会要求文人画既是文人画又非文人画。毕竟土佐画、光琳派、油画等也并非不能学习文人画的原理。我想说的是，如果各种不同风格的绘画形式都能学习文人画原理的话，那也是很好的。即便不能学习所有文人画的规则，但是只要能学到文人画中的优良之处也可以。近来听闻相比于日本画画家，西洋画画家更加热衷于学习文人画。如今中国文人画或已成为过去，硬要将它按原样保存下来的想法势必落后于时代，或许这只是所谓风雅之士的追求罢了。但是可以确信的是，即便文人画已消失，但文人画精神仍然留存于世，并拥有着刺激各种新兴绘画的力量。

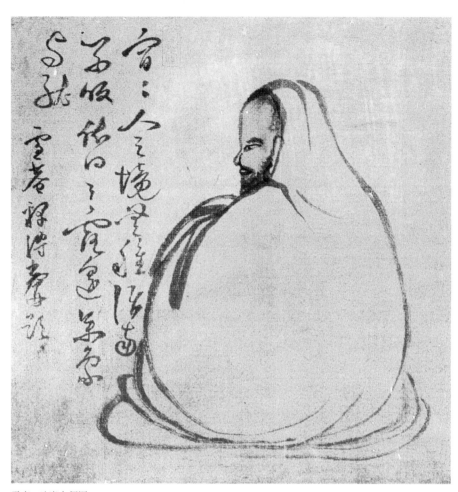

雪庵　达摩大师图

第一　雪庵《达摩大师图》（画册中之一图）

（岩崎男爵藏）

元人雪庵释溥光所画《罗汉帖》是黄檗山万福寺的至宝，此画高雅天真，堪称文人画的典范。雪庵究竟是何人？此画册缘何而来？高泉在跋文中有明确的记载，摘录如下：

大元间有溥光大师雪庵者，乃中峰普应国师七世孙也。大师禅暇尝游戏笔墨，画十八阿罗汉，自赞其笔法，精妙鸣于时。亦尝手书《八大人觉经》，明达观大师跋之曰：元至正间雪庵溥光大师，号称能书，书此经若干卷，流行海宇云云。长崎兴福请法主逸然融公，得此图于支那，常随身供养。盖融公亦善画，故能宝之。尝请吾祖隐老和尚造赞，祖一一展视，称为希有。见卷端奇古二字，辄曰：此神异不测，盖镇国之宝也，岂止奇古而已哉！乃加国宝二字。继而象山、雪峰二和尚各为赞赋，诚腊月莲花也。

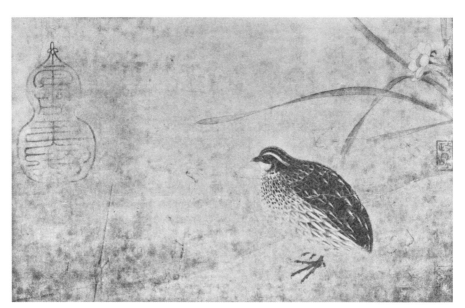

宋徽宗　水仙鹑图

第二　宋徽宗《水仙鹑图》

（浅野侯爵藏）

文人画与院体画是相对立的。如果想要理解文人画，那么就必须清楚院体画的特性。宋朝时期院体画发展最为兴盛，代表作为宋徽宗的画。宋徽宗本身擅长作画，同时对画院也给予鼎力支持，对画院中画家的作品亦亲自指导。正如这幅画所示，院体画的特色便是笔法精致、赋彩妍丽，将生态的细微之处展现得淋漓尽致。

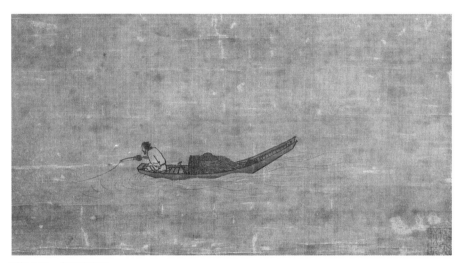

（传）马远　寒江独钓图

第三　（传）马远《寒江独钓图》

（井上侯爵藏）

　　南宗画院中，有些画家不满足于常规院体画的精致妍丽而画出打破传统的作品，马远便是其中一人。他的画笔法锐利，长于墨法，且注重意趣。这幅画是传至日本的马远作品中尤为秀妙的一幅。马远运用他擅长的边角式构图，在单调的风景中凸显江河的广阔。此画作为院体画来说是不符合常规的，与文人画也有相似之处。但从整体上来看，此画又注重刻画，不可否认其更多地体现了客观性。

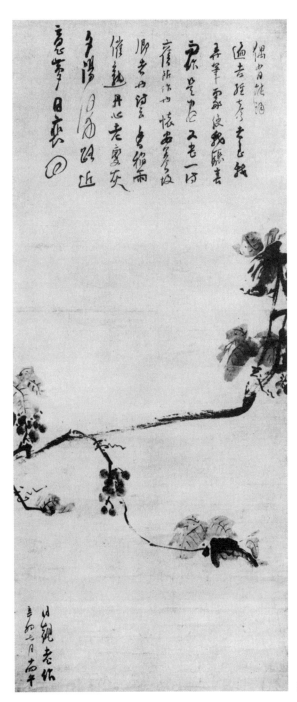

日观　葡萄图

第四　日观《葡萄图》

（井上侯爵藏）

在南宋院体画极为兴盛之际，我们应该注意到日观画出了与院体画相对立的文人画佳作。日观，法名子温，武陵玛瑙寺僧人，擅画水墨葡萄。他的画始终追求的是主观表达，这一点往往是院体画画家认为不应该学习的。

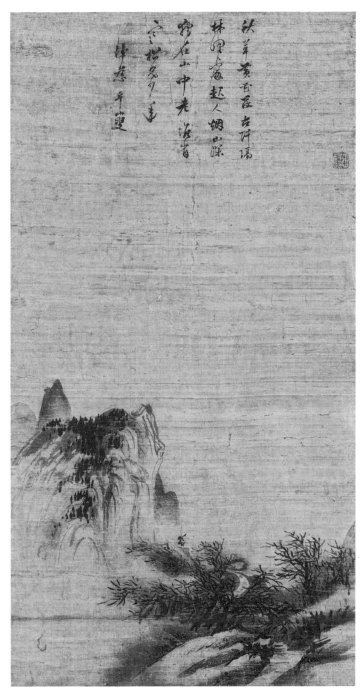

王蒙　寒林归樵图

第五　王蒙《寒林归樵图》

（井上密旧藏）

　　王蒙字叔明，号黄鹤山樵，生于吴兴，元四家之一，被奉为文人画界的楷模。山水画师从巨然，墨法尤为出奇。画上题赞者为杭州净慈寺平山处林禅师，于元朝至正年间圆寂。也有说法称王蒙喜好画山樵图，此画展现的是走在萧索落寞、寒风凛冽的山径中的樵夫归家画面，让人体会到一种深远的象外之境。

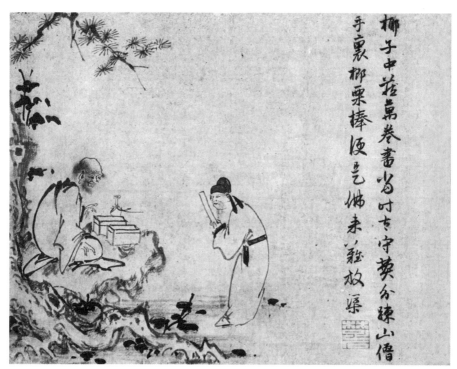

因陀罗　祖师问答图

第六　因陀罗《祖师问答图》

（津轻义孝伯爵藏）

　　历史中关于因陀罗的记载并不详尽。一般认为因陀罗是元末僧人，且与楚石有深交。此画上有楚石的题赞，似乎是从原来横卷上割裂下来的一部分。相较于画，更接近于书法，不拘于形，飘逸洒脱，世上鲜有这般画风的作品，可以说这幅画简直就是在戏弄院体画。

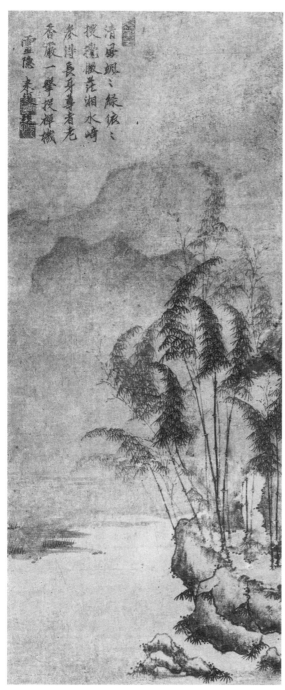

元人　竹林山水图

第七　元画《竹林山水图》

（岩崎男爵藏）

　　此画上有来复的题款，但并非来复所画，缺少作画者的款识，令人惋惜。来复，字见心，元至正年间落发为僧，至明初圆寂，是一位有名的文僧。此画作于元末抑或是明初，从画风上来看，更像是元末时期的作品。此画描写率直，呈现了幽静的气氛，不得不说这一点正体现了文人画的精髓所在。

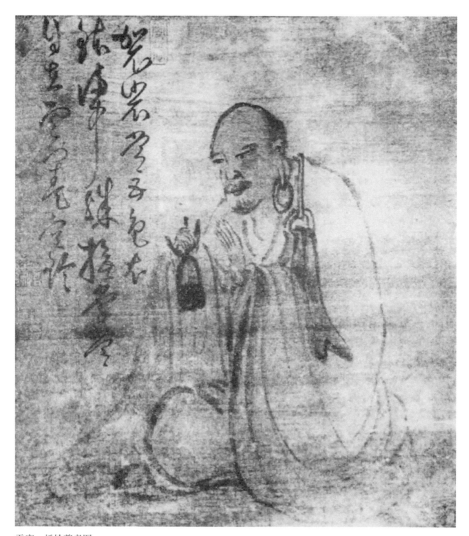

雪庵　摇铃尊者图

第八　雪庵《摇铃尊者图》（画册中之一图）

（岩崎男爵藏）

沈周　风树图

第九　沈周《风树图》

（罗振玉旧藏）

　　沈周，字启南，世称"石田先生"，博学且高致绝人，幼年起便好画，其画以山水为主。明代文衡山被认为是穷尽文人画奥妙之人，实际上他师从石田先生。此《风树图》落款为壬戌年，可见是年逾古稀的石田先生的成熟老练之作。此画将幽邃深远的隐逸之意境刻画得淋漓尽致，虽然可窥见文人画被渐渐流派化的趋势，但却丝毫感受不到流于俗套的习气。

任时中　孤鸡图

第十　任时中《孤鸡图》

（岩崎男爵藏）

关于任时中的历史记载不详，但应该是明末时期的文人。印文中有"教可"二字，或许是他的表字。乍一看，作此画犹如儿戏，然而孤鸡的昂然之姿却蕴含着后发之势，不得不叹赏此画外之意的妙处。

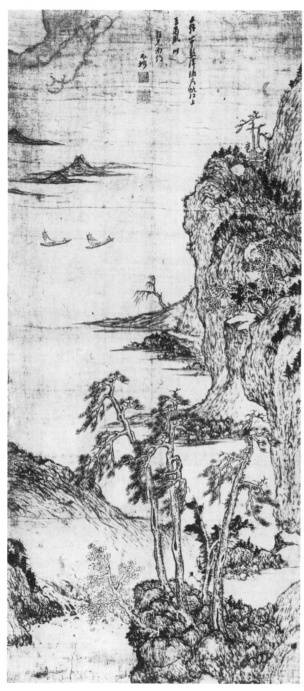

倪元璐　秋景山水图

第十一　倪元璐《秋景山水图》

（岩崎男爵藏）

　　倪元璐，字玉汝，号鸿宝，上虞人。天启二年中进士，任翰林学士，崇祯末年官至户、礼两部尚书。明亡之际自缢以殉节。其诗文被世人视为珍宝，且草书灵秀神妙，擅画山水竹石。此秋景图布局深幽，具有苍老古雅的意趣。毫无疑问此画在玉汝作品中当属佳作。

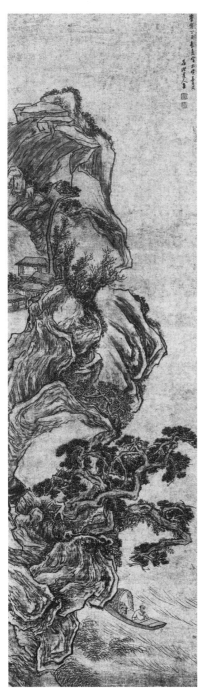

张彦　秋景山水图

第十二　张彦《秋景山水图》

（岩崎男爵藏）

　　张彦,字伯美,嘉定人。从此画印章可知,张彦号无诤道人。世人普遍认为在绘画上,张彦和张宏齐名。此画构思闲逸,令人深感此画非寻常画家所作。落款为崇祯丁丑年,可见是崇祯十年的作品。

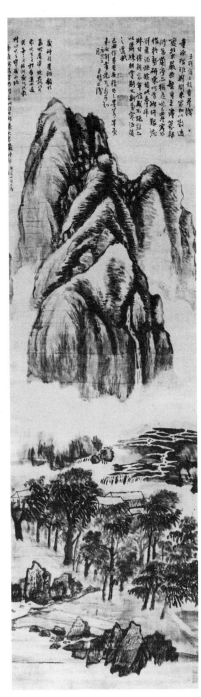

王铎 夏景山水图

第十三　王铎《夏景山水图》

（岩崎男爵藏）

　　王铎，字觉斯，孟津人。天启二年中进士，入翰林院，明亡后仕于清朝，官至尚书。博学好古且书法神妙，其画虽不如书法作品多，却也是他的擅长之处。此画墨气秀润，自由闲逸的意境可与前文的玉汝、伯美的作品相比肩。从款识中可知此画作于顺治六年，翌年三月及七月又次附上题记。

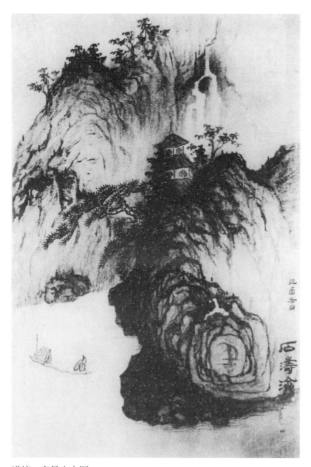

道济　春景山水图

第十四　道济《春景山水图》（画册中之一图）

（罗振玉旧藏）

　　释道济，字石涛，号清湘老人、大涤子、苦瓜和尚、瞎尊者等，明楚蕃后裔。常画兰竹，然而所画山水亦是绝妙。世上所见山水画中，此画册最值得一见。此画册栩栩如生地展示了石涛真正的实力，是清朝文人画中的珍品。

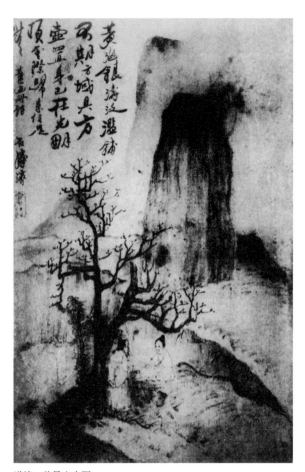

道济　秋景山水图

第十五　道济《秋景山水图》（画册中之一图）

（罗振玉旧藏）

中国画的两大潮流

一

　　要揭开中国画的本来面目,则应关注其有两大潮流之事。所谓两大潮流,可以说是院体画(即院画)和轩冕高士画,也可以说是北宗画和南宗画。不过院画和轩冕高士画、北宗画和南宗画之间的区别虽看似一致,但实际上二者立场有异,故而不应混同。特别是在中国,关于南北宗差异的讨论也是兴起不久。与此相对,院画与文人画的区别则在很早的时期便已有论调。而我们如今要从历史角度对中国画进行说明,那么就有必要先探究院画与轩冕高士画的区别。

　　所谓院画,原指宫廷画师所作之画,说具体点便是翰林图画院之画。而翰林图画院始设于五代时期,当时不论是南唐还是蜀地,朝廷都设立此院,极力推行画道。而宋朝沿袭五代风习,在画院建设方面加大了力度,其历代必设此院以培养画家。虽宋朝以后画院兴盛度降低,但不论何代都依然建有画院。因此,画院始于五代而不断沿袭。至于五代之前,即使没有设立名为画院的机构,但宫廷画师自古便有。汉代以前暂且不论,单看汉代显然就有十分优秀的画家,其中毛延寿便分外有名。其次是以六朝秘阁供奉画家而传名于世者,包括刘宋陆探微、南齐毛惠远、萧梁张僧繇等。至于唐朝,除

了阎立本、吴道子以外，更是涌现了许多优秀的宫廷画家。总之中国自古以来便盛行优待宫廷画师之风，甚至有时难免会让人怀疑自然画道或起源于宫廷画，即广义上的画院不论在哪个时代都是画界的一个中心。

然而这只是部分事实，在中国，文人寄情于翰墨之外，还有学习绘画的风习。投身画道者并不仅限于专门的画家，业余的文人也多参与其中。此处所指即是轩冕高士画。虽然六朝以前是否已有尚不知晓，但在六朝时期，顾恺之、戴安道、宗炳、晋明帝、梁元帝等都是为人称叹的画道高手。不过，他们却并非以画作为专业，而都是在享受文学或执掌政治之余进行绘画的。唐朝文人中善画者也颇多。其中，王摩诘即是代表，他被后人认为是文人画的始祖。除王摩诘之外，还有郑虔、张璪、项容等人，都是画名大噪的高人逸士。不过高士画真正达到极盛是在赵宋之世。在宋代画院繁盛的同时，与之相对的，轩冕高士画也大为兴盛。郭若虚在其画论中讨论北宋画家时，将仁宗圣艺与"王公士大夫，依仁游艺，臻乎极者"置于第一，将"高尚其事，以画自娱者"即高人逸士画置于其后，将职业画师的画置于最后。业余画师之地位，由此可见一斑。董源、巨然、李成、范宽、李龙眠、王晋卿、文同、米氏父子的画，都是高士画的代表。至于为何到了宋朝轩冕高士画能够得势，便如邓椿所言"画者，文之极也""其为人也多文，虽有不晓画者寡矣；其为人也无文，虽有晓画者寡矣"一般，或许就是由于从事文学者理应学习绘画之道的思想被不断强调所致。像徽宗皇帝一样，既身为天子，又能作精妙无比之画的人物想必也是应时势而生。至于元朝，高人逸士画鼎盛，代表者有元季四大家，而后继者又有沈石田、文徵明、董其昌等人，俱为明朝文人画的中坚，至于明末，文人画则更是盛况空前。

如上所述，广义上的院画与轩冕高士画自六朝以来便同时存世，而其对立之势日渐激烈则是在宋朝以后。宋朝时期，画院制度完备，而轩冕高士中擅画者辈出，于是二者呈现出对立发展的盛况。其后文人画进一步发展，大有压制院画之势。现在有必要对院画及轩冕高士画这两个流派从画的角度探究其不同之处。院画之流，出自职业画师之手，技巧凝练，注重形式。尤其在中国，即

便是专业之画，也多与六籍同功，能表文章所不能表之物。不过这种情况下，劝诫是其一个重要目的。但劝诫也分缓急，以劝诫为目的并不一定就束缚了画技的施展。画三皇五帝三季异主是劝诫，画忠臣义士是劝诫，此外佛道画像、一般历史画乃至风俗画也都可以说是劝诫。不过不管是什么画，凡以劝诫为目的之处，都会希望重视对象，点明内容，故而势必应偏向于客观。

至于轩冕高士画，首先其必以自娱为境界，又借此抒发自身抱负，此处应作为主要的着眼点。因此若是将气韵之概念解释为画家的内心表现及其高尚精神的外显，那么也就不难理解为何其多见于轩冕高士画中了。并且，若是作画时任由心意自在，便自然不会拘泥于形式，反而应是朴实无华、浑然天成的。其次，从画与文学方面的关系来看，轩冕高士画也非记传性质，而当是蕴含诗意，品诗则诗中有画，观画则画中有诗，非如此不可。

二

不过实际上，院画中也并非全无与轩冕高士画相近者。比如吴道子显然就是职业画家，其笔下多有精美画作，但他也创作新奇的白描画，其志趣出彩，自有惊人之处。再如梁楷曾于南宋宁宗朝担任画院待诏，擅长简笔人物画。不过这类画家并不多见。即便画院中人会作磊落之画，但其也必须在作画技巧上不断锤炼。而轩冕高士由于立场自由，自然不必煞费苦心磨炼技巧，并且若是能力足够，更是能毫无障碍地施展出专家般的精妙技巧，而这则需要天赋和兴趣作支撑了。正如徽宗皇帝一般，其不仅善于创作令人惊叹的精美之画，并且还亲自指导画院的画家，赐予他们写生画以作奖励。而一般轩冕中，也有如李公麟这般人物，所作白描画精妙之极，连高手见了也要退避三舍。李公麟与赵子昂相似，笔下所绘之马巧妙到无法让人想象是出自一个学者之手。类似的例子还有许多，轩冕画中的精品出乎意料的多。不过从总体上看，院画终究以客观而富于技巧为特色，而轩冕高士带有文学气息的画则与之相对，不拘泥于技巧，自在奔放而且逸趣横生。

此外，轩冕高士画普遍格调超逸淡泊，这就要考虑到其与书道之间的关系了。毋庸多言，中国书画两道并存，特别是对于轩冕高士来说，作画与书法同样都是他们的乐趣所在，故而在画中自然就能见到书法的影子。书法本来就是一种脱离了对象性的艺术，由于其运笔之妙，受其影响的画也逐渐趋向于主观并富于表现性。其次，对于水墨画的推崇源于对整体空想化的推崇及山水画的蓬勃发展，而至于轩冕高士画，则不可否认其与书法有关联。因此轩冕高士画与书法的联系理应较为明显，而这也是其与院画之间形态差别的依据。轩冕高士画中长于技巧与院画接近者，其笔法中亦体现出轩冕高士画所独有的特质。李公麟的白描画便是如此，其笔法为寻常画师所难以模仿。徽宗皇帝和赵子昂的写生画亦是如此。不过他们的画不能作为轩冕高士画的凡例。一般而言，轩冕高士画应该是磊落飘逸的。

三

中国画的两大潮流首先便是院画与轩冕高士画，而与此相联系需要一同进行考察的，便是北宗画与南宗画。至于何为南北宗画，则众说纷纭。清人沈宗骞认为这与地理上的南北相关，即南方山水柔和，北方山水奇峭。与此相应的，南方人温润和雅，北方人刚健爽直，而其性情又反映到画上，造成了南北两宗的区别。然而虽说如此，也并非北人全作北画，南人全作南画。实际上二者是偶有交叉的，同时也有师承关系的流传。不过主要的观点还是认为画的南北之分便是源于地理上的南北不同。如此一来，又有观点认为画的南北与禅家的南北两派存在关联。董其昌便持此说。董其昌所述较为笼统，而明朝沈颢、清朝方薰等人则对此做出了较为详尽的叙述。特别是方薰认为画的南北两派便是基于禅宗的南顿北渐。虽然说法不一，但总体上画的南北两派便是指其在样式上的区别。南北之语自然是以地理作为划分的，而实际上在中国，其也被用在区别事物的样式上。例如，在区分人的仪表举止时，会说哪个人是南方人，哪个人是北方人，当然这里的南方人和

北方人并不是地理意义上的，而是语词意义上来区分其人仪表举止是刚健的还是潇洒的。也就是说不论语源如何，在实际运用中，南北之语已经跳出了地理的限制，习惯被用来对形式加以区别。而现在则被应用到画的样式区别上，即以南北来对画的刚柔之别进行区分。换言之在刻画上以周密严谨为北，以磊落飘逸潇洒淡泊为南。事实上，画的南北二宗是以样式来区分的，而以地理进行解释又或从与禅宗的关系上进行考量等都为附会之说。

若是以上所述正确，那么院画便对应北宗画，轩冕高士画则对应南宗画。从样式上来看，正好便是如此。那么中国画分南北二宗究竟始于何时呢？实际上这种区分并不久远，至少不会比明朝久远。在画论方面，董其昌时代便应是此种说法的起源。董其昌在其画论中，讨论了南北二宗的系统及文人画的流传。而这里的文人画显然便是轩冕高士画。只是董其昌在讨论北宗系统时，所举人物皆为画院画师，而到了南宗部分，所举人物则并非全是文人画的作者了。不过这也算大同小异。值得注意的是，南北二宗的区分起源于明朝左右，此前并无此说法。

毕竟院画与文人画本来并不该被视为流派，而是后来才逐渐被流派化的，而这种流派化愈演愈烈，以至于产生了划分为南北二宗的必要。院画文人画本来只是来源于作画的人在类别上的不同而非画的样式的区别，甚至在样式上可以说是相互有所交叉。特别是在元朝以前，作为文人画始祖的李公麟、徽宗皇帝、赵子昂等人笔下也往往会带有院画的特点，有时还会难以判断样式上的区别。可见文人画还没有开始流派化。即便院画、文人画有对立之势，但只要在样式上有所交叉，那么便无法成为相对立的流派。而到了元末以后，文人画逐渐开始形成流派。可以说，这种趋势开始于元末的四大家。在元末四大家之中，黄子久为前辈，作画风格淡泊潇洒，是为模范，而后的三人俱是他的效仿追随者。总之，四大家一致的运动波及整个画界，其势力实在让人惊叹。当时恰逢方方壶、溥光大师等既为道士禅僧之流，又能作飘逸之画的人辈出，又助长了这股势头。到了明朝以后，时人深受元季四大家等的影响，一直将逸格画视为流行，文人间大兴学习之风。而院画一

系的画师也有许多人对此进行学习。于是文人画样式得以固定，自然而然地成为了流派。而正是在其形成流派之后，院画才能称为北宗画，而文人画才能称为南宗画。

四

院画与轩冕高士画（即文人画）的区别及南北二宗的区别和发展大致如上所述。不过在中国，轩冕高士画尤为兴盛，到了中古时期之后，其势力不断扩大，甚至完全盖过了职业画师之画，这一点极其重要。在其他国家是绝无仅有的。也就是说，中国画的本来面目可以说是藏在轩冕高士画的盛势之下。因此，其势头最为鼎盛的元明时代，也可以说是中国绘画史上最为重要的时期。然而在元明时代，画逐渐趋于样式化，流派也深入发展，从轩冕高士画的本质来看，这是让人遗憾的。

所谓轩冕高士画，自然是希望能与轩冕高士相称，拥有自身的特性，但画的本质并非在于形式，而在于个人志趣的自由表达，因此将其样式化流派化，反倒落了一等。在样式化的同时，其精神也就随之失去了。事实上文人画在形成流派之后，创作者已经从文人扩展到了文人以外的群体。当然创作文人画是需要一定的文学素养作支撑的。但是文人创作文人画，与为了创作文人画而特地修习文学的人之间，势必又会产生差别。因此我的见解如下：中国画于六朝及唐代奠定基础，在宋元时期逐渐发扬其本性，而明清时代既是中国画发展的极致，但与此同时，也是一个背叛了中国画本性的没落时代。因此，事实上在宋元以前的画中，由于划分尚不清晰，而能得见诸多妙画，而至于明清之画，其中虽也不乏佳作，但也有看起来有趣实则无法让人叹服的画。我这样说并非针对所有的明清画作，而是认为我们更加需要注意对画的好坏进行甄别。

（昭和三年十二月十五日演讲）

顾恺之画的研究

我曾于中英两国得见被传称为顾恺之手笔的著名古画，此处所谓顾恺之画的研究便是基于此而产生的一些感悟和考察。中国所见顾恺之画为已故端方氏藏《洛神赋图》，而英国所见则为久负盛名的大英博物馆藏《女史箴图》。此二画我虽在《国华》杂志上已有说明，但由于其中表述尚有未尽之处，故如今不惮重复再试讲解，希望能在此基础上进一步陈述愚见。

一　关于已故端方氏所藏《洛神赋图》

　　得见端方氏藏《洛神赋图》是在明治四十三年（1910年）十月端方氏被刺约半年前。其为我大开宝库以供尽情观览之情至今难忘。当时接触古画名品颇多，而《洛神赋图》即是其一。此图长十尺有余，绢本长卷，以曹子建的《洛神赋》为题画就。只是画中文字未现，唯有丹青。我认为此卷为全图之一半，此外还应有前半部，只不过是作为另卷存世还是自此卷开始便有而后分离佚失便不得而知了。赋中对宓妃即洛神的姿貌进行描写后，又有如下描述：

　　　　尔乃众灵杂沓，命俦啸侣。或戏清流，或翔神渚。或采明珠，或拾翠

羽。(中略)于是屏翳收风,川后静波。冯夷鸣鼓,女娲清歌。腾文鱼以警乘,鸣玉鸾以偕逝。六龙俨其齐首,载云车之容裔。鲸鲵踊而夹毂,水禽翔而为卫。

之语,将此卷与赋文比对可知,卷中所绘即为此间之义。即首段于下方绘出山川树木,而后又表现出众神游戏,冯夷击鼓,女娲清歌之景。后段则为画中有趣之处,为宓妃乘云车而去的场面,边上一人手执缰绳站立,想必便是曹子建了。云车左右旌旗招展,六龙神态庄严齐头并进,鲸鲵夹护车驾竞相腾跃,更有奇兽紧随车后以作护卫,这些均与赋文所述一般无二。

　　如此这般,此画可谓妙趣横生,若是加以形容,便是构思清奇,同时又遍布神秘之美。此外,观此画者定能察觉出,其构思古朴,绝非中古以后画家所作。但是谈及此画是否如所传般为顾恺之真迹的话,恐怕只能说这只是一件摹本而并非真迹。究其原因,首先是因为此画所用之绢归在宋绢之类。而关于画绢,最近在中亚发现的唐画用绢则意外的十分轻薄柔软,所以目前也不能断定与此绢同质之物在宋前是否存在。故而关于画绢的质地问题且不作讨论,而从技艺方面看的话,与古朴奇特的构思相对的,却是线条及色彩方面进步而又巧妙的运用,我认为此处才是首要考察之点。整体构思与局部技艺相矛盾,这正是判断其并非古代原本的证据所在。特别是画卷个别处也不得不承认存在由于临摹而导致的形象崩坏。在进行如上综合考量后,此为摹本之事已毋庸置疑。而既然是摹本,其又源于哪个时代呢? 这个问题虽然难以作出准确回答,但以我所见至少不是宋代之前。因为画卷上的鉴藏印以宋代及宋代以后为多。特别是开卷首处还印有双龙圆印,此印虽然种类繁多并不一致,但画上这方印据传是徽宗皇帝之印。若真如此,那么认为此作为南宋以前的摹本也较为妥当。不过在画上盖比后世更为古老的印章之例也有存在,故而仅凭此处就进行断代实在过于武断。从画风上进行推敲,说其为南宋之作也并非没有可能,不过北宋徽宗以前也存在大量古画临摹,因此也有可能为该时期的摹本。总之虽然可以判定为宋代之物,

但具体是宋代哪段时期，目前我尚不能做出判断。

不过顾恺之有《洛神赋图》存世之事古人早已有记载，换言之此画也是古来有名之物。不过相关记载始见于宋代，或者说宋代末期，在那之前的记载我并未见过。唐人裴孝源《贞观公私画史》有记载，晋明帝所画《洛神赋图》为隋朝官本，据此可知，以《洛神赋》为题作画之事六朝已有，不过这与顾恺之没有关系。关于顾氏《洛神赋》的记载，则首见于宋末汤垕所著《画鉴》。其中提到，顾公之画如春蚕吐丝，六法兼备，无法以语言文字形容，曾见《初平起石图》《夏禹治水图》《洛神赋图》《小身天王图》等，其笔意如春云浮空，流水行地，皆出自然。其次是明人记录，如茅维《南阳名画表》中提到的顾氏《洛神图》，其画前后印有高宗玉玺。不过遗憾的是，端方氏的这卷画里是否有该玉玺所盖之印，我已然记不太清。同时，同为明人的汪砢玉所著《珊瑚网》中也有记述，其评道：

> 晋顾恺之《洛神赋图》重著色，人物衣褶秀媚，树石奇古，绢素破裂，尚是宋裱。

其中"重著色"一词则与此画不符。端方氏的画显然并非重著色，而甚至可以说是淡著色的。不过其他评语却是十分相符。此外，清代胡敬《西清札记》中也有记载：

> 绢本设色，画洛神御飞车，旁一神执辔，以龙为马凡六，后二龙随之，左右异鱼翼辅而进卫，旌旆飞扬，无款识。

虽未言明是长卷还是挂轴，但其所指必为此画。《西清札记》为嘉庆年间胡敬观清代御府所藏宝物后写下的记录，因此既然记录有存，显然便说明此卷画曾藏于清代御府。

二　关于大英博物馆所藏《女史箴图》

然后是大英博物馆所藏《女史箴图》。在未见到原本之前，我根据见过原本的日本人所述，以为画的是《列女传》。然而事实并非如此，根据该画上的文字可知，毫无疑问画的是张华所作《女史箴》。此图的原本也为绢本长卷，长约十五尺。画分九段，各段边上均写有一行或数行文字。其书画彼此相交的形式恰与日本平安时代以后的绘卷相同。而宋版顾恺之《列女传》的样式则同天平时代的《因果经》一般，全图分上下两层，上层为画，下层为文。因此也有人猜测中国的古绘卷或许主要也是如此，分为上下两层。不过既然有《女史箴图》存世，那么这一说法便需要怀疑了。

张华《女史箴》全文三百余字，较《洛神赋》短，且前半部已佚失。由于开卷部分必要文字缺失，此卷显然不能说是完整的。现试对该画进行说明。首先，虽然第一段的文字已佚失，但据所画可知描绘的是冯媛趋进之事。画中描绘了元帝手按长矛坐于榻上，二宫女受惊欲要逃走，而左边冯媛直面黑熊站立，二武士执矛作护卫之势。第二段有一行文字，为"班婕有辞，割欢同辇。夫岂不怀，防微虑远"。文字左右各有一相同姿态的妇人站立。虽同样人物分画两处的含义有些难解，但确为班婕无疑。然后是成帝与一侍者同坐辇中，向后回首，车辇被数人抬着前行。第三段有两行文字，为"道家隆而不杀，物无盛而不衰。日中则昃，月满则微。崇犹尘积，替若骇机"。其后绘有山岳，山中老虎蹲坐凝视野马，并有一对兔子和一对鸟，山的左右日月分列，日轮中有三足金乌，月轮中有蟾蜍玉兔。山左处有一大人，搭箭弯弓欲射山中动物。第四段有三行文字，为"人咸知修其容，莫知饰其性。性之不饰，或愆礼正。斧之藻之，克念作圣"。画中有一妇女正持镜修容，还有一妇人照镜，侍女为其梳头。第五段有一行文字，为"出其言善，千里应之。苟违斯义，同衾以疑"。画中有寝帐，其中一妇人倚坐屏风边，一着冠男子坐于床沿，应是在体现男女相互背离之意。第六段有四行字，为"夫言如微，荣辱由兹。勿谓玄漠，灵鉴无象。勿谓幽昧，神听无响。无矜尔荣，天道恶盈。无

恃尔贵，隆隆者坠。鉴于小星，戒彼攸遂。比心螽斯，则繁尔类"。下方有男女四人及三童子群聚，上方则有一人端坐读书，左右童男童女各持书卷。第七段有四行文字，为"欢不可以渎，宠不可以专。专实生慢，爱极则迁。致盈必损，理有固然。美者自美，翻以取尤。冶容求好，君子所仇。结恩而绝，实此之由"。绘有一着冠男子回首向一盛装妇人谈话之景，想必是在表达相拒之意。第八段有一行文字，为"故日翼翼矜矜，福所以兴。静恭自思，荣显所期"。绘有一妇人安详端坐之景。第九段字为"女史司箴，敢告庶姬"。画中一女史官执笔站立书写，其对面则站有两位女子。最后在卷末可见"顾恺之画"四字。

此卷中照例有大量鉴藏印。其中有宣和印，也有政和印。卷后还可见篆文书写的项墨林珍藏的由来。此外作为项墨林鉴藏印的天籁阁印也遍布四处。题签为乾隆帝亲笔，画中也可见乾隆帝之印。换言之此卷原为清代御府之物，后于义和团时期自御府流出，经商贾之手转卖英国，此为不争之事实。《西清札记》中对于此卷的记述较《洛神赋图》更为详尽。书中写有全部卷文，因此能够得以确认其余书中未有之处。只是据该书记载，《女史箴图》为纸本设色，然而实物却是绢本，想必是胡敬笔误。

顾恺之画作中本就有《列女图》，此事古有记录，其宋版也流传于世。同时，《女史箴》也是自古以来就十分有名。那么此卷是否确为顾氏真迹呢？虽然西欧学者中，不论是法国的查文斯（Chavance）教授还是比尼恩氏（Binion）都认为此卷为顾恺之真迹，但我实在难以认同。我之所以认为此为摹本，便是因为其情况和《洛神赋图》相同，首先其构思之古朴与细节技巧性质不符，这是第一个原因。其次此画由于临摹而导致的形象崩坏更甚。这一点在寝帐及其他器具上表现得尤为显著。据此可以推测，此画应受到过多次临摹。即此画原本的时代应为六朝，但在唐宋期间也应多有临摹。就这一点，某西洋学者与我意见相左，认为其形态上的不合理之处并非临摹所致，而是六朝时代画技尚不成熟才造成的。但实际上因画技不成熟或技法古朴造成的不合理与临摹导致的不合理是有差别的。例如汉代的画像石

就有因画技不成熟而导致形态不合理之处。但这二者并不能一概而论，这一点需要注意。既然临摹之事确凿，细节处技法与宋代相似之处颇多，且画卷为绢本，那么推断此卷为宋代或者说北宋时期的作品亦无不可。

至于古人看法，关于《女史箴图》的最早评论则来源于米芾所著《画史》：

> 《女史箴图》横卷，在刘有方家，笔彩生动，髭发秀润。

此外书中也提到唐人所摹《列女传图》与此相同。《宣和画谱》的道释门"顾恺之"条目下也记有《女史箴图》，可见宋代便已有记载。其后便是明人陈继儒《妮古录》中的记载：

> 《女史箴》，余见于吴门，向来谓是顾恺之，其实宋初笔，《箴》乃高宗书，非献之也。

如果陈继儒所述即此画，那么他又为何会认为其中书法为高宗手笔呢？细看画卷，能够发现开头有瓢形的朱文御书之印。与此种样式相似的印颇多，不过我认为其都为天子印。日本自足利时代前后开始，传来的印主要以徽宗印居多。但其中也有宁宗印。另外我曾于中国见过盖有此种印的书法，阮元极力肯定其为高宗手迹。然而画卷上所见之印与上述均有些许不同。陈眉公或许就是因此才认定其为高宗印，然后认为此卷所书也出自高宗手下。总之眉公认为无论书画，俱为宋代所出。不过《西清札记》中既引用了上述米氏的评论，也引用了眉公的论述，最后自身却认为其为唐代摹本，并进行了解释。

喜好附会古人的中国人也断定此为摹本。至于唐摹一说，可能是由于书法呈现唐风而得此结论。其中文字初见便感觉与中唐以后的唐写经等在样式上相同。不过熟读原本进行考察，便能发觉此处文字似也为临摹所出。

对此特别需要注意的是对于误写的确认。将其上所写原文与现行刊本进行比较可以发现，"出言如微"被写作"夫言如微"，"玄漠"二字与"幽昧"二字位置互换等，但这些并非就是误写，也有可能是原文临摹的差异或其原本便是如此。不过，将"道罔隆而不杀"写作"道家隆而不杀"，将"故曰翼翼矜矜"写作"故日翼翼矜矜"这般，显然便是误写了。除了这些误写之外，画上书法不甚纯熟之事稍加注意也能明白。因此即便假设御书印为高宗印，但将此处书法也视作高宗书法则太过武断。实际上天子仅出于鉴藏目的而盖上御书印也是有可能的。故而此处书法只能认为是宋代临摹者仿唐风所作。如此看来，画上有与宋画相似之处便也在情理之中了。虽然"顾恺之画"四字与文中书法风格有所差异，但其显然也并非出自六朝时代，而是与文中书法同样年代较新。

三　二画的原本与顾恺之

如上所述，此二画并非顾恺之真迹而是宋代摹本之事可以确认，那么既是摹本，就有必要研究所临摹的原本是否为顾公手笔。但是要解决这个问题，不应该直接考虑是否是顾公手笔，而是首先要确定其是否为六朝时代之物。但作为判断的依据，我们却并没有充分的比较研究资料。虽说如此，资料也并非完全没有，我认为洛阳龙门的六朝时代雕刻中便有作品较为适宜拿来做比较。龙门均为雕刻，和画比对多有不便。加上其中大部分为佛像，更增加了比较难度。但是在众多洞窟，尤其是宝阳洞入口左右两侧高约三十尺的墙壁上所刻浮雕则并非佛像，而皆为人物山川树木。相关照片最近也于世间开始流传，不可思议的是，浮雕与上述画卷极为相似。首先是男女人物在衣冠风俗上完全一致。其次人物姿态也都是修长高大。两卷画中都出现了上述特点。至于《洛神赋》中的山川树木，亦与此浮雕颇为相似。例如，山的部分以一种特别的曲线勾勒出与外轮廓平行的阴影部分，树叶则是处理成菌类的形状等等，这些地方完全一致。因此不仅浮雕所画为六朝

所出，此处画卷原本也应为六朝所出。此外还有稍显间接的比较，即《洛神赋》中宓妃乘六龙云车而去之景实在过于奇特古朴，与武梁祠画像石中所见神话般的题材有着十分相似之处。其中龙的形状完全一致，再加上整体布局方法也尤为相像。如此可知，此处画卷的原本毫无疑问为沿袭汉式的六朝时代之物。序文中提到，宋版《列女传》自古以来便受人们所重视，但其中所见之画并不能作为判定如今这二画时代的资料，倒不如说其在宋代前后便已有大半部分被改画成了新样式。

既然原本为六朝之物，那么其作者究竟是否为顾恺之呢？就所论二画而言，若古人所述如实，那么这个问题也就不言而喻了，但若是要判断古人所述真假与否，那便有些困难了。不管如何，查阅记录可以发现，顾恺之事迹之多在六朝画家中为最。其中有信服力的有《世说新语》《晋书·文苑传》及《历代名画记》等。据记载，顾恺之并非只是画家，其作为文人亦十分出名，且有许多怪诞行为。时人称其"三绝"，即才绝、画绝、痴绝。此外，顾恺之还被评价为一半痴愚，一半狡黠。关于顾恺之的痴便有一个例子，某日他将许多名画装入一个大柜子并严封起来暂时寄放在好友桓玄处。桓玄戏将柜子从后打开，取走其中所有画作后将柜子还给顾恺之。而顾恺之也丝毫不疑，以为名画自有神通奥妙，已然同人类的羽化登仙一般飘然而去了。他本就富于诙谐，在文学方面也多有奇语，平日言行也时常引人发笑。可见其天性便与艺术家相契合。

其与画相关的逸闻也多有流传。尤其是"传神写照正在阿堵之中"之语最为出名。此外于瓦棺寺画维摩像之事也是一段佳话。他还著有《画论》，不过《画论》并未单独成书，而是被引用于《历代名画记》之中。简言之，他擅长各种绘画领域，其中以传神画即肖像画最为拿手，其次历史画也所作颇丰。此外不管是从古代记载看，还是从其自身所作《画论》进行判断，都可以推测出顾恺之所作妇女画也有很多。而烈女在其《画论》中也有出现。至于《洛神赋》及《女史箴》，正如前文所述，宋代以前的书虽并未提及，但可以想象都是顾恺之感兴趣的题材。至于他的画技如何，从古人记载

便可看出。比如谢安就对他的画十分尊崇甚至还有"有苍生以来未之有也"的评价。孙畅之也评价其要胜于戴安道等人。只有谢赫在其《古画品录》中，未对其进行过多赞扬。到了唐代，张怀瓘、张彦远则与谢赫不同，都是对顾恺之大为赞赏。特别是张彦远，其在《名画记》中作如下评价：

> 顾恺之之迹，紧劲联绵，循环超忽，调格逸易，风趋电疾，意存笔先。

可见他十分赏识顾恺之运笔连绵一贯的特点。但是如今就这两卷画而言，其中所展现的画技却并没有古人所评价的那般卓越超群。不过这只是因为此二画均为后人摹本，故而无可奈何。只是从画的样式来看的话，上文张氏评语所述特质在此二画中也并非没有。还有诸如格体精微、运思精微等古人评价及春蚕吐丝等评语，也不能说都不适用于这两幅画。毕竟此间比较只在局部，而至于整体比较，若是没有判断顾恺之真迹的标准，那么自然也就无法实现。因此虽然多有遗憾，但此二画与古人所称顾恺之画法存在多处一致也是事实。如此一来，只要没有其他反证，那么此两卷画的原本正如古人所述为顾恺之手笔一事便可以确定。

四　气韵生动的原始意义

以上基本便是就此二画所作的考察，我们在观察之后得出的结论是二画基于六朝原本所作，且临摹所用原本如世间所传为顾恺之手迹。但若仅限于此，显然不能让人满足。难道不能再从中得出一些其他特别重要的信息吗？实际上是有的，而且就在画中。那便是对画进行考察之后我们得以在解释"气韵生动"一词的原始意义上又迈进了一步。

"气韵生动"为谢赫所著《古画品录》中提出的六法中的第一条，这一点在六朝画中尤受推崇，甚至可以说是画的生命所在。不过"气韵生动"几字的解释却是一大难题。可以说中国绘画史的大部分时间都在对其意义进行

判定。翻阅中国人对此文的解释便能发现实在是众说纷纭，即解释方法也随时代变化而产生了不同。从唐人的解释中便已能看出和六朝的差异，到了宋代特别是宋代中期以后，这种差异愈发明显。因此我们若要研究中国绘画史，就有必要先对"气韵生动"之词在六朝时代如何作解进行探究。换言之，就是有必要对其原始意义进行探究。

要思考这个问题，则首先要厘清气韵与生动的关系，即到底是两个不同的词并列在一起，还是"生动"从属于"气韵"取"气韵生动起来"之意。对此，中国的画论家之间也没有定论。到了近代，则有许多论者解读为生动从属于气韵，为气韵的运行方式。已故的冈仓觉三氏也有相同看法，其曾在自己的英文著作中将之译为：

Live movement of the spirit through the rhythm of things.

此句译文十分巧妙。不过依我所见，此种见解并非其原始意义。我认为在原始意义中，"气韵"与"生动"为两个不同的概念，不应解释为"气韵生动起来"。六朝人留下的记载中没有厘清这两个概念的关系，这一点十分遗憾。不过陈代的姚最在评价谢赫时曾提到：

至于气韵精灵，未穷生动之致。

由此可见，"生动"为"气韵"到达顶峰时方才诞生。虽然据此就能知道"气韵"与"生动"为不同的概念，但这段文字作为证据尚不充分。不过多数唐代画论家会将"气韵"与"生动"区别开来。这很可能是继承了六朝人的观点。比如张怀瓘评陆探微时便有"动与神会"之语。显然此处"动"即为生动，而"神"即为神韵或者气韵。再比如张彦远曾模糊讨论过顾恺之论画之意，其中提到：

> 至于台阁树石，车舆器物，无生动之可拟，无气韵之可侔，直位置向背而已。

此处显然将"气韵"与"生动"分了开来。这种看法似乎一直延续到了宋初。因为郭若虚在《图画见闻志》中提到：

> 人品既已高矣，气韵不得不高；气韵既已高矣，生动不得不至。

从中亦可看出同样见解。

既然二者分别为相对立的两个概念，那么其各自意义又是什么呢？此二者中，对于生动的解释相对而言要容易一些。生动即生态活动之意。不过至于气韵二字，解释起来就困难了。不过可以确定的是，气韵所指为形色以外之物，抑或是指尤在其上的某物。这点可以从谢赫评晋明帝之画时所说"虽略于形色颇得神气"可知，而此处"神气"即是气韵。正因为气韵原本便是形而上的东西，故而后世，特别是赵宋以后的论者多从哲学角度对其进行解释。此外，后世还将气韵与"书画一致"主义相联系，以至于"气韵"如今被认为主要是用笔方面的概念。像张彦远的见解，便已与此颇为相似。另外，后世也有观点认为"气韵"是一个用墨方面的概念。不过我认为在唐以前的六朝时代，其绝非如此。

从画论方面进行考察的话，大部分唐以前的论者认知里的"气韵"是应画上事物自然而生的一种东西。特别是其中多数认为，画人物时自有气韵一说，而无生命的物体则没有。后世画论中也能见到像"松之气韵"那样描述草木气韵的文字，不过那都是后话了。显然六朝时代是不会有这种看法的。虽然想必鸟兽之类也有相应气韵，只是一般多以人为主。既如此，那么主要体现在人物方面的这种气韵到底是指什么？这个概念的内核又是怎样的呢？对此目前尚未有明确解释。因此后世兴起诸多讨论。不过我对谢赫及其他六朝时代至唐代中期以前的论画家所述进行考察，便发

现许多文字与气韵同义,比如:

情韵　神气　神韵　体韵　体致　精灵　神韵气力　气力　风神　风趣　神

等等。此外,顾恺之在其《画论》中也有用到"情势"一词,想必也与气韵同义。顾恺之还在讨论描绘醉客时提到"醉神"一词,而此即为醉客之气韵。因此,根据以上诸多近义词的存在进行综合考虑,气韵应该是所绘之物特别是人物方面客观诞生的概念,我认为在众多近义语中,"情势""体致"等词反而较为容易理解。换而言之,就是体现在人物中能够被认可的风貌或者说表情,即帝王似帝王,勇士似勇士,烈女似烈女,醉客似醉客,能够清晰体现出各自应有之姿的特征。如此看来,气韵反倒显得平平凡凡,然而六朝的真意正是存在于这份平凡之中,唯有此处方应加以重视。"气韵"伴有"生动"二字,且有时生动被认为是气韵达到极致之后所诞生的,由此可见,气韵并非平稳静止之物,应在描绘活动方面进一步确认其必要性。

　　首先从《画论》中所见文字探讨可以推断,"气韵生动"的原始意义大抵如上所述。不过在文字以外,我还想从实物上对此进行验证,而《洛神赋》及《女史箴》二图便恰好合适。对于此二画,不管何人来看,最吸引眼球的便是画中多处淋漓尽致地描绘了人物或动物的表情动作。《女史箴》首段中,冯媛挡熊之时,所有人都被描绘得十分细致。而成帝坐辇行进时,担辇之人处所绘更为精细。至于《洛神赋》中,搭载宓妃奔腾的六龙之势也是尤为壮观。可谓是巧造情势,即为得到气韵而作出的努力。此外,也不得不承认以上二画中遍布生动之趣。因此通过对此二画和文字方面的探讨便可以证明气韵生动之概念。

　　不过若是如此二画中所见,对表情动作的极致描绘便是六朝所谓气韵生动的话,其相似之例也应能在别处找到。比如敦煌千佛洞六朝时代壁画中所见天人,便皆具跃动之趣,想必应与此一般无二。与六朝技艺密切相

关的韩国高句丽时代坟墓内的四神图,以及我国玉虫厨子上的画,皆是如此。另一方面,重新对武氏祠的画像石进行考察,便能发现其中也有颇多类似的活跃灵动之处,且都与六朝画特征相同。由此可以想象,六朝时代的所谓气韵生动也许汉代已有,在六朝之前一直被作为作画的一大要义而存在,只不过是在六朝时代,谢赫对这个概念进行了阐明,并将其纳入了六法之中而已。

中国山水画[1]

雍琦 译

[1]　据泷精一著《东方绘画三题》(Three Essays on Oriental Painting)第二部分《中国山水画》(Chinese Landscape Painting)译出,伦敦:伯纳·夸瑞奇出版社(BEENAED QUAEITOH),1910年,第31-62页。

第一节 中国人的自然观及其对山水画的影响

细心观察中日绘画作品，特别是山水画作品，会发现其中迥异于西方风景画的特征。中日山水画表面上看起来很相似，一般总认为它们具有相同的绘画语言和风格。不过别忘了，日本画家基本上都是从中国绘画大师处汲取营养的，至少就山水画而言，中国明显优于日本。本节将联系中国历史文化背景，阐述中国山水画的戛戛独造之处。

不论山水画的具体内容是什么，这一绘画门类最重要的特征在于其中蕴含的人生志趣。

一幅山水画作品，可能会有丰富的画面和繁复的细节，但如果它缺乏庄严崇高的基调，缺乏辽阔高远的意境，那也只能沦为单调乏味的平庸之作。对于天朝上国的山水画家来说，这种创作观如同《圣经·但以里书》的禁令那样，不可触犯。同样的，山水画这一画种也特别强调作品当中的"静气"。进而言之，中国山水画家把主要的精力用于表现人在自然中所感悟的人文精神，而不是模仿复制自然的原始面貌。简单来说，类似西方印象主义的那种精神和旨趣，是中国山水画一直以来的灵魂，单就这方面而言，它几乎拥有无法超越的地位。（同样重要的是，中国山水画在表现山川，特别是远景，精确描绘景物外形、绘制云雾树木等各方面，皆具独到之处。）只有在表现水

面的时候，中国山水画在西方绘画面前略显逊色，往往只是不经意的几笔简单表现。

我们不禁想要知道，中国山水画如何以及为什么会如此与众不同。问题的答案其实不言自明，只要我们能明白中国人天性中对自然的热爱，以及由此形成的文化传统，这种对自然的深厚感情，绝非偶然产生，而是长久以来的一种文化熏陶。

想对此进行深入研究，首先要对中国独特的地理环境有所了解——华夏南北，风景迥异。这种差异在人们的日常生活中在在有所体现。北方，比如黄河流域，一派雄伟壮观；南方，比如长江流域，风景秀美明丽。北方人以坚韧勇猛著称，长久以来逐水草而居，大自然是他们虔敬膜拜的对象。他们对自然的审美，与南方同胞有很大差异。在北方人的文学和哲学里，自然之美、对于自然的深沉感悟，均有丰富的表现。比如，代表北方文学的《诗经》里，就有很多歌咏自然的精美之作。儒学起源于北方，其经典著作《论语》中，也经常表现出对于大自然的感情。不过，一般来说，北方人的自然观相较南方人而言，更显抽象和庄重。直到周王朝中期，北方人的思想观念一直占据主流地位。从公元前5世纪开始，南方人开始展示出文化方面的影响力。他们更富有自由精神，富有想象力，对于自然之美更为敏感，这在南方文化的代表著作《老子》《庄子》，以及编集于楚地（周朝的一部分）的诗歌作品中，得到完美的展现。特别是南方的诗歌，即便不是篇篇言及自然之美，但总的来说无不得自大自然的感发。所有这些华美诗篇，皆是南方山水孕育的精灵。可以毫不夸张地说，老庄哲学、楚地文学，是忠实反映南方人挚爱自然的一面镜子。这种情感在中国文化传统里深深扎根，对后世产生了深远的影响。

汉魏六朝时期，中国人对自然的兴味旺盛滋长。比如，汉代司马相如的鸿篇巨制，继承楚国辞赋的传统。汉光武帝的《秋风辞》[1]，在文学上独具一

[1] 原文如此。光武帝应作汉武帝。——译者

格。魏武帝以文学著称,歌咏自然的题材在其创作中占很大比例。在汉魏六朝漫长的文学史中,有一个塑造中国人自然观的重要因素——神仙术流行——隐居神山,修道长生。

神仙术不知起于何时,在中国有漫长的历史,直到接近周朝结束的时候,才有相关的文字记录。那是一个诸侯割据、杀伐征战无有终日的时代。秦始皇统一中国后,追求长生不死成为更多人的追求。当时有一个笃信神仙术的人,深信不疑地认为海外有一座神仙居住的岛屿,渴望前去一探究竟。他说服秦始皇,秦始皇派了一队童男童女跟着他东渡求仙。他们的航行十分顺利,当看到传说中的海岛出现在视野里时,欣喜若狂。这座岛屿,正是日本。

汉代的光武帝[1]痴迷于神仙术,大力赞助号称通神仙术的人,甚至为他们修建奢华的宫殿。

那么,神仙术到底是什么,能引起人们这么大的兴趣?从词源学上考察,"神"是指居住在山上的神灵,有时称为长翅膀的精灵,长生不死,永远年轻。即使贵为天子,想修成神仙也没有捷径,必须按照一定的方法刻苦修炼。要修神仙术,首先要放弃世间的荣华富贵,做到心如止水,宁静无虑。其次,不能吃炊煮的食物,只能以"水果和露珠"果腹。另一种方法是吃药,特别是用金子制成的药。这种制药方法,有点像西方的炼金术。它不仅仅是一个物理上的制备过程,其中还包括许多不为外人所知的复杂而秘密的技巧。这种神秘的药物不应也不能在红尘滚滚的城市里做出来,它只能产生于具有神圣传统的大山里。在炼药过程中,炼药者应该放弃一切俗务,全身心地投入其中。如果有外人知道某人正在炼药,不管是道听途说也好,亲目所见也罢,这个倒霉的炼药者得必须毁弃一切,并且永远失去得道成仙的资格。万一修炼时遇到妖魔鬼怪来捣乱,修炼者可以用符咒或镜子来抵挡。

可以很容易地看出,神仙术对于塑造中国人的自然观念起到了很大的

[1] 原文如此。光武帝应作汉武帝。——译者

作用。神仙术和老庄学说都强调内心的平静，摒弃世间荣华富贵。这两者的起源和发展路径不尽相同，但最终合为一个伦理—宗教系统——道教。毫无疑问，道教包含一些佛教元素，直到北魏时期寇谦之那里，才算基本发展完善。从六朝开始直到唐末，道教逐步羽翼丰满。

三国吴和两晋时期，出现另一种热爱自然的群体——"清谈家"。他们摒弃俗务，向往清静的生活，整日讨论学术性的问题。王衍和乐广是清谈家的首领，后来又出现了"竹林七贤"，因为他们经常喜欢在竹林里清谈。清谈家主要研究老庄学说，有时候也研究《易经》。他们追求极端的自由，除在家研讨学问之外，就是纵情山水，徜徉于大自然的怀抱中。他们有时修习长生术，有时又纵情狂欢。总的来说，他们的生活堪称奢侈挥霍。清谈家一度引领当时的生活风尚，他们对于大自然的无穷想象给中国的文学艺术产生了深刻的影响。

中国历史上还普遍存在着一个隐士群体，他们高蹈不仕，品行高尚。他们的生活方式称为"隐逸"，或曰远离世俗。这种独特的中国文化产物，也像上述的神仙术和清谈家那样，促使人们走向自然，热爱自然。稍知中国历史的人都知道，朝代像走马灯那样轮换。可想而知，在朝代更迭之际，不可能人人都认同新朝代的统治。品行高尚者，宁可放弃世间的一切，也不愿忍受新朝代的严酷政治环境。隐逸，成为特殊情境下最高尚的生存方式。伯夷、叔齐是中国历史上最出名的隐士，给后世的隐士树立了最好的榜样。传说武王伐纣时，二人义不食周粟，隐居首阳山，绝粒而死。他们的行为有时被认为过于激进，实无必要，但不管怎么说，他们始终被视为道德模范。后世历朝历代都有隐士，但不都像伯夷、叔齐的结局那样惨烈。历史上有一些统治者对隐士表现出极大的敬意。从东汉开始，隐逸成为文学特别是诗歌的一大主题，从语言运用到内在精神，无不透露出对于自然的向往。晋朝出现了一位著名的文学家和隐士——陶渊明，因其著名的《归去来辞》，成了家喻户晓的人物。《归去来辞》正是他辞官归隐以后的杰作，辞中歌咏大自然的魅力，反衬出世俗的纷乱。任何一个学习过中国文学的人，不管程度如何，

都不会不承认其中所显示出的对于自然的热爱和高蹈的灵魂。

最后，还有一个不得不提的对于塑造中国人自然观起到极大作用的因素——大乘佛教。大乘佛教有许多教派，其中的三论宗在晋朝时期传入中国，它的教义很有自然主义的色彩。因此，尽管佛道二教有着严重的对立冲突，但抛开严格的教义不说，就其内涵的精神旨趣来说，它们有着相同的追随者。

热爱自然，在中国有着源远流长的传统，在3世纪末、4世纪初达到高峰。这一特点，在文化艺术中得到鲜明的体现。绘画在六朝时期得到长足发展，取得显著进步，它受到当时自然观的强烈影响，孕育出山水画这一全新的题材。

第二节　中国山水画简史

我们很容易理解，总要在文学达到高峰之后，绘画才能自由发展。从春秋战国时期，至汉魏六朝，诗歌特别是抒情诗的发展，已经达到极高的程度。上述时期内，绘画，甚至包括人物画，则乏善可陈，直到六朝时期才开始有所发展。早在唐代以前，对自然的感情已在文学以及人们的日常劳作中得到充分表现。但不论是一般绘画，还是山水画，似都未受到这样的影响。这种情况直到唐代才有所变化。山水画这一题材，长久以来不受画家重视，因而技巧上显得简单粗疏，这也就难怪无法产生优秀作品了。

不过，以绘画的形式表现地理，其实早在秦朝时期就已出现。据传说，当时有一个叫烈裔的人，绘制过四渎（江、河、淮、济）五岳（恒山、衡山、泰山、华山、嵩山）图。他还绘制过秦朝全国的地图。同样的，西汉刘褒画过《云汉图》《北风图》，都取材于《诗经》作品。这些绘画主要出于实用目的，比如作为文学作品的插图，还谈不上有什么自身的艺术价值。在中国绘画史上，魏晋南北朝时期的顾恺之、陆探微、张僧繇三人享有极高的荣誉。唐代张彦远在其名著《历代名画记》中，对三人的作品作过记录和品评。不过，在张彦

远眼里,他们的山水画只称得上勉强合格,远未成熟:"其画山水,则群峰之势,若钿饰犀栉。或水不容泛,或人大于山,率皆附以树石,映带其地。列植之状,则若伸臂布指。"据说,隋朝展子虔曾对山水画作过改进。不过从各方面来看,他的努力并无很大成效。

唐朝的文学进一步高度发展,驾越六朝,显示出焕然一新的局面。这为绘画艺术开创新纪元奠定了基础。这一时期,涌现出山水画艺术上的天才人物,著名的如李思训、李昭道父子。特别是李思训,发明"金碧山水",以泥金、石青和石绿三种颜料作为主色作画。另一著名画家吴道子,在描绘蜀道怪石崩滩的作品中,展示出惊人的绘画技巧。王维、张璪、项容、王洽,也都是著名的画家。这其中属王维最为知名,一幅《辋川图》使他名播海内。可惜的是,这些名迹早已消失在岁月变迁之中,时至今日,一无所存。现存所谓的唐代山水画,其实都是后世的临摹本。古代画评家一致给予王维极高的评价,认为他在最擅长的山水画领域,远超同时代的其他画家。王维巧妙地避免描绘形质分明的景物轮廓,而是使用较轻浅的颜色来绘制山林树石。他不但是出色的画家,也是优秀的诗人。北宋文学领袖苏东坡极其推崇王维,称誉他"诗中有画,画中有诗"。因为看不到王维的真迹,我们无法对他的画艺作出具体评论,但不管怎么说,他的绘画充满诗意,则是无可否认的。比如《新晴野望》:

　　新晴原野旷,极目无氛垢。郭门临渡头,村树连溪口。
　　白水明田外,碧峰出山后。农月无闲人,倾家事南亩。

这首诗真实地表现了典型的田园风光,类似的主题在中国绘画中反复出现。王维本人还有不少类似的创作,诗人或画家,随人怎么称呼他都可以。

从六朝开始到唐代初期,画坛涌现出不少山水画家,但他们的作品大多只具象征性或装饰性意味。只是从王维开始,山水画中才开始有诗意,可以说几乎获得了一次新生。唐末经历五代战乱之后,宋朝统一全国,山水画在

这个新朝代里，登上巅峰。山水画的技巧已臻于成熟，绘画本身已开始被当成一种纯粹的、独立的艺术来看待。当然，宋朝之前，绘画艺术也一直在稳步发展。比如，人物画里的吴道子，山水画里的王维，无疑都对绘画艺术产生过革命性的影响。不过，宋以前的大多数画家，主要还是致力于绘画技巧的提高。绘画作为一种纯艺术，其地位没有得到彰显。唐代的绘画，有一些现实主义的倾向，过于强调笔墨技巧的重要性，主要原因是想在绘画中借用书法的用笔。张彦远是当时书画同源论的有力倡导者，他的这一观点得到同时代人的普遍认可。宋人正相反，他们对于绘画艺术有全新的观点，认为应将它与书法分开，两者各自成为一门独立的艺术。这个观点在山水画中得到尤为鲜明的体现。郭熙就是践行这一全新绘画观念的重要画家。他活动于北宋初年，既是山水画高手，又从事理论建设，著有画论名篇《林泉高致》。他的绘画观念具有原创性，在艺术针对性和理论深度上，都超越了张彦远和王维的水平。在我看来，郭熙的观点是所有中国画理论中最出色的。在《林泉高致》中，他对山水画提出了许多极具价值的观点，开篇《山水训》尤其精彩，他在此篇中这样阐述山水画的创作对象和艺术目标：

> 君子之所以爱夫山水者，其旨安在？丘园养素，所常处也；泉石啸傲，所常乐也；渔樵隐逸，所常适也；猿鹤飞鸣，所常亲（一作观）也；尘嚣缰锁，此人情所常厌也；烟霞仙圣，此人情所常愿而不得见也。直以太平盛日，君亲之心两隆，苟洁一身，出处节义斯系。岂仁人高蹈远引，为离世绝俗之行，而必与箕颍埒素，黄绮同芳哉？《白驹》之诗，《紫芝》之咏，皆不得已而长往者也。然则林泉之志，烟霞之侣，梦寐在焉，耳目断绝。今得妙手，郁然出之，不下堂筵，坐穷泉壑；猿声鸟啼，依约在耳；山光水色，滉漾夺目。此岂不快人意，实获我心哉？此世之所以贵夫画山之本意也。不此之主而轻心临之，岂不芜杂神观，溷浊清风也哉？

这段话看似平平无奇，只有将其与中国历史和文化传统联系起来，才能发现

其中蕴含的深刻意义。正如上文所提及的，中国人热爱自然有着悠久的传统，但这种自然观并未从一开始就自动形成一种美学观念。有些所谓回归自然的鼓吹，向往彻底断绝人世的生活，深入山林，隐居不出。更有甚者，将对自然之美的热爱走到极端，对自然的欣赏也就变了味。谢灵运就是这样一个具有悲剧色彩的例子。他是南朝宋的著名诗人，常携家人纵情山水之间，几乎到了痴迷的程度。这种爱好让他付出昂贵的代价：他因毁坏别人的田园而受到诅咒，最终还断送了自己的性命。相比于谢灵运的愚蠢，郭熙无疑是明智的。他指出，对自然的欣赏万不可陷入荒溺，而山水画比真实的自然山水更能给人以全面的、美学上的快感。这一论述，是对自然之爱的最高升华，是一种非常理想的艺术观。郭熙的山水画论，是从政治—伦理的角度展开的，这也是中国学者进行艺术评论时的共识。就任何一方面来说，郭熙的画论均明确指出山水画不是对自然山水的再现模拟，山水画应画出山水"应然"的，而不是"实然"的样子。类似这样精彩的论述，在《林泉高致》中不止一处。该书还首次提出"三远"（高远、深远、平远）说，并进而论述山水之景在四季里的不同变化。他给山水画家提出这样的建议：(a)精神贯注；(b)认真观察、全面了解绘画对象；(c)识见广博；(d)摄取主景，摈绝琐碎。

总的来说，他既注重绘画对象的客观性，又强调绘画家的主观能动性。

宋代能够出现《林泉高致》这样的画学理论名著，说明当时的艺术批评已经高度发达。尽管理论的发达并不直接与绘画杰作的产生有关，但山水画的全面兴起确实出现在这一时期。北宋涌现出许多杰出的山水画大师，如李成、范宽、郭熙、董源、米芾，南宋亦然，如徽宗[1]、马远、夏圭。

宋徽宗通过设立画院，尽最大的可能对自己喜欢的绘画艺术给以赞助。那时的画家沐浴在徽宗的恩宠里，但绘画成果可谓喜忧参半。有些画家一味迎合统治者的喜好，不必要地绘制一些在技巧上逞能，但其实过于细碎的、类似手工艺的作品，往往缺乏艺术高度。幸好这样的情形没在山水画里

[1] 原文如此。徽宗应作高宗。——译者

大量出现,像马远、夏圭那样的大师,并不因身处画院而放弃对自己的艺术要求。

元代山水画基本上继承前朝,没有实质性的改变。但还是有一个很明显的区别:元代山水画里品质上乘之作更多,宋代末期的山水画作品有点流于平庸。明代山水画产生一些不完全是好的变化。明代中前期,有一些画家仍追随宋代大师的脚步,比如周臣、唐寅、边景昭、文徵明。从明代中晚期董其昌所生活的时代开始,画家们开始注重发展本朝自己的艺术,并且向元代晚期的画家学习。一般来说,明代山水画画面繁复,但艺术效果欠佳。这种情况到清朝变得更为严重。尽管如此,明清山水画并非全无趣味,不过要对此做全面研究,恐怕已经超出了本文的范围,目前暂且略过。我们现在要研究的是,中国山水画为什么以及如何成为一门独一无二的艺术,并达到其历史巅峰的。

总体上讲,中国山水画的辉煌时期大概前后有400年,基本就是宋元两代(960—1367)。此前此后的几乎所有作品,相比而言顶多只能算二流。这一点至少就山水画来说是完全成立的,尽管有些人从一般艺术的角度出发,还有不同看法。

第三节　中国山水画的南北宗

中国山水画分为南北二宗。宽泛地说,它们的主要区别在于:北宗强调崇高和力量,南宗强调优美和雅典。深入研究二宗的特点,需要仔细辨别它们各自的绘画技巧,但二者在技法上最重要的区别——皴法——却是一目了然的。

我们稍作停留,来看一看二者在皴法上到底有什么区别,画家们又是如何用各种各样的笔法来表现山形变化不定的轮廓的。中国古代画家对此进行过长期深入的研究,并积累起丰富的经验和法则。一般来说,用于表现山形的笔法(或曰皴法)有十六种(或说十八种),每一种都拥有富有画面感的

名称，它们分别是：

1. 披麻皴（像大麻的纤维）

2. 乱麻皴（像交织错乱的大麻纤维）

3. 荷叶皴（像荷叶的纹路）

4. 解索皴（像松开的绳索）

5. 云头皴（像砧状云）

6. 芝麻皴（像灵芝盖上的小点）

7. 牛毛皴（像牛毛）

8. 弹涡皴（像水中漩涡）

9. 雨点皴（像雨点砸在地上的印记）

10. 乱柴皴（像一堆杂乱的柴禾）

11. 矾头皴（像明矾晶体）

12. 鬼皮皴（又叫骷髅皴，像鬼脸或骷髅）

13. 大斧劈皴（像大斧砍出的痕迹）

14. 小斧劈皴（像小斧砍出的痕迹）

15. 马牙皴（像马的牙齿）

16. 折带皴（像折叠起来的腰带）

此外还有破网皴（像破网）、卷云皴（像蜷缩的云）等皴法，不过常被忽略，因为它们都可被归入上述十六种。比如，破网皴可归为乱柴皴，卷云皴可归为云头皴。

这些皴法绝不是凭空想象出来的，它们都是画家深入观察自然而总结出来的经验和规律。也正因如此，后世画家过于墨守成规，反而违背了这些笔法所蕴含和所要表现的精神，笔下只有了无生气的套路和毫无新意的象征。从地质学角度来看这十六种皴法，它们或许可以这样归类：芝麻皴和折带皴，适用于分层地貌；马牙皴和一部分大小斧皴、矾头皴，适用于分裂的山沟；鬼皮皴和一部分矾头皴、大小斧劈皴，适用于嶙峋的山形和岩石劈开面；牛毛皴和雨点皴，适用于直劈的山体；披麻皴、乱麻皴、荷叶皴、解索皴、

芝麻皴、云头皴和弹涡皴,适用于含有水汽水体的画面。

我们很容易想象,线条尖锐而精确的马牙皴、大小斧劈皴、矾头皴和鬼皮皴,适于表现崇高壮美的景观。相反,披麻皴、荷叶皴、云头皴适于表现优美雅典的画面。前者属北宗,后者属南宗。概而言之,南北二宗的主要区别在于它们的皴法。从另一方面来说,中国画就其整体而言,本质上是表现人的主观精神并富于书法性的,表现树木和其他自然物体的手法,与表现山石并无不同。更确切地说,不论表现对象和表现手法有什么异同,中国山水画主要可分为两种类型:力量型和优雅型。

很难说清楚南北二宗何时形成,但二者各自的特征至少在唐代就已经很明显了。中国画论家们都认为,唐代的王维开创了南宗,李思训、李昭道父子开创了北宗。自此往后,历代皆有大师。北宗在宋代有郭熙、马远、夏圭、刘松年、赵伯驹、李唐,明代有戴进、周臣。南宗在宋代有董源、巨然、米芾、米友仁,元代有倪瓒、黄公望、王蒙,明代有董其昌。

有一点需要牢记,尽管有南北二宗的存在,但一些画家并不认同别人将自己归入某个派别,而且我们也常发现,他们往往兼具南北二宗的特长。即便是上文列举的那些大师,他们的有些作品也并不明显地表现出南宗或北宗的特点。不过一般来说,总是有一部分画家认同南宗,另一部分认同北宗。也有一些画家兼习二宗之长,主要有五代的荆浩、关仝,宋代的李成、范宽,元代的吴镇,明代的沈周。人们可能会认为,这些遵循中庸之道的画家,会比专守一门的画家更出色,但事实并不尽然。谨守一门的画家,在本宗技法上的表现远远超出兼习者。

南北二宗的命名,明显有地域因素。但如果我们真的看一看中国实际的地形地貌,就会发现二宗的画风,有时与笼统的南北地域正相反。华北以平原为主,就算有山,也不是特别高耸尖峭,并无北宗画家笔下那种尖锐嶙峋的外形。这些山其实是很柔和的,更适于用优雅的笔触表现。只要到过天津、芝罘、北京附近地区的人,都知道我说的没错。上海以南的南方丘陵地区,反倒有不少壮丽秀美的山色,比如杭州的西湖。杭州及其周围地区富

有岩质山体的丘陵，崎岖的山形很适宜用坚硬有力的笔触来表现。更远一些的苏州，山形也以峭拔为主。沿着长江上溯至汉口，那里的山川气势威严，令人赞叹。北方山水多出现在南宗笔下，南方山水则多出现在北宗笔下，不由得让人心生疑惑。看来，长久以来以地域区分南北二宗，实在是很荒唐的。

另一个有意思的地方是，绝大多数画家都住在与自己所属宗派的名称相反的地域。不可否认，倪瓒、王蒙和黄公望都是南宗的重要画家，同时也居住在南方。不过像马远、夏圭、刘松年这样典型的北宗画家，主要居住在南方，而且笔下出现的也多是西湖这样的南方景色。明代的戴进和周臣，居住在南方，但却是北宗画家。一个很明显的事实是，北方画家往往是南宗的。总之，"北宗""南宗"这样的表述和划分，一直以来并且仍将处于争论之中。

中国自己的画论家对南北二宗的看法反而很简单，即以地域作为分派的原因和标准。比如，清代中前期著名的画论家沈芥舟在其《学画编》中这样论述道：

> 天地之气，各以方殊，而人亦因之。南方山水蕴藉而萦纡，人生其间，得气之正者为温润和雅，其偏者则轻佻浮薄。北方山水奇杰而雄厚，人生其间，得气之正者为刚健爽直，其偏者则粗厉强横。此自然之理也。于是率其性而发为笔墨，遂亦有南北之殊焉。

这种观点可以说代表了所有中国画论家。但它主要是一种主观臆断，缺乏事实依据。不可否认的是，人们总认为北方山水比南方更显雄壮激越，似乎大自然在北方的工作更为完备和丰富。但如果我们对南北方的山水分别做一些具体研究，就会发现，北方山水很有浪漫的色彩，相较南方山水更温和典雅。沈芥舟指出，南人北人，性情不同，一则温润和雅，一则刚健爽直。但双方的这些特质，不应看作是恒常不变的，更何况南北双方有着长期

的交流整合,北方人可以汲取南方人的思想和精神,反过来也一样。

实际上,以北方、南方分别代表雄壮和温雅,只是中国人的一种习惯表达。换句话来说,任何事物或思想,只要有一部分为北方人接受,就被算作是北方的。换作南方也一样。这种区分其实并不怎么考虑实际的地理因素。基于同样的缘由,不论画作表现的是什么场景,只要其画面雄壮,就被认为是北宗作品,画面优美典丽,则被认为是南宗作品。

从上面的分析可以看出,中国传统画学评论是有多么不切实际,竟然仅以地域为标准,简单地区别南北二宗。通过考察中国绘画史,我们可以发现,南北二宗的兴起和衰落皆与社会文化因素相关,而与地理位置基本无关。比如,南宋马远、夏圭的作品充满活力,正是对时代其他画院画师一味追求细琐风格的反抗。元代的王蒙和黄公望继承南宗画派,则很可能与当时的文学风尚有关。明初画坛,北宗是主流,那时的画家以研究、继承宋画为主。明代中期以后,南宗势力抬头,主要原因是元画开始受到重视,重新展现活力。清朝画坛,南宗比较流行,原因则是画家们较多受到晚明画风的影响。综上所述,中国山水画分为南北二宗,是一个超越地理因素的文化课题。

总而言之,从宋代开始,中国山水画开始明显地区分出南北二宗。这种区别在其他画科中也有所体现。二者所代表的绘画风格,在好几代人手里未发生明显改变,这一现象实在值得关注和研究。如果中国画的基调是现实主义,那么如此长久不变的风格延续是难以置信的。除了地理因素,南北二宗分别发展出各自的绘画技法。这些都说明,中国画的基调是理想主义的。这一基调,既有好处,也有坏处。北宗的一大失败在于,描绘典丽画面的时候也用雄强的笔触;南宗的失败则在于,不论描绘什么画面,一律使用柔美的笔墨。但就表现人的内心世界来说,中国画家可以说是无可比拟的,特别是北派画家所表现出的雄壮和南派画家所表现出的典雅。

为南北二宗花费如许笔墨,结论却是有点灾难性的。千言万话汇成一句话:中国画的基调是理想主义,这是所有中国艺术的精神源泉。

第四节　日本所藏宋元山水画名迹

在上文中，我们已经就中国山水画特征作了一些讨论，接下来我们讨论一些具体画作。我们首先得说明，怎么会有如此多的中国山水画名迹收藏在日本。在中国，几乎已经没有元代以前的山水画真迹。中国现存的所谓宋元真迹，绝大多数是临仿本或赝品。另一方面，很多精心挑选的名迹，流传到了日本。这其实并不奇怪，中国每一次朝代更迭的大动乱，都是艺术品收藏的灾难。雪上加霜的是，每朝每代都充斥着大量赝品，真正的杰作却没有得到善待。中国艺术品很幸运地在日本找到理想的藏身之处。所有来自中国的艺术品，在日本均得到最妥善的保管，绝大多数在寺院和贵族手中。要研究中国古代绘画，需要把目光转向日本的收藏。

日本的中国画收藏，以山水画为大宗，特别是代表了山水画巅峰的宋画。我们不大可能对日本的中国山水画收藏作出全面统计，因为许多作品收藏在私人手中，要么秘不示人，要么并不明白这些藏品的真正价值。就我个人过去十余年的经验而言，我至少经眼过不下二百件极具价值的作品。更进一步探访的话，肯定还会另有不下二百件巨迹。我还见过不少明代画作，但相对宋元绘画来说，它们对我没有多少吸引力。抛开明画本身的水准不说，明画的赝品还特别多，比如托名董其昌的赝品，简直数不胜数。这些赝品中，有很大一部分是对明代前期画作的仿冒。

日本历史上，进口中国画分为几个不同的阶段。最早的中国画来自朝鲜，可惜大多数已经无存于世。日本现存最可靠的中国画，目前保存在京都的东寺，是直接从唐朝请回的真言宗创始人的肖像，出自画家李真之手。将其请回日本的，正是肖像的主人空海大师。我知道日本还收藏着一些号称是唐画的作品，但大部分都很有疑点，特别是其中的山水画。就宋元绘画而言，镰仓时代就已出现在日本，但大量涌入是在足利时代（主要是山水画和白描人物画）。足利时代主要依靠两种途径获得中国画，一是禅宗僧人西行求法而带回的，一是室町幕府将军遣人用重金买回的。丰臣秀吉侵略朝鲜，

也掠获过一大批朝鲜所藏中国画，使日本国内本已丰富的中国画收藏更加可观。明画也是在丰臣秀吉那时传入日本的。那时，中国似乎还留存着大量本国古代画家的真迹，日本鉴藏家总是竭力求得其中最好的作品。到了德川幕府时代，情况就不是这样了，日本买家通过将艺术品带到日本的中国商人来购买中国画。如此一来，购得的中国画不免尽是下乘之作，甚至明画中也夹杂不少赝品，更别提时代更早的作品了。

下文列举的作品，都是现藏日本的宋元名迹。属于宋画的有：

1.赵大年《溪岸独行图》（原富太郎收藏）。画面中，数只水禽翱翔天际，数只水禽嬉戏水面，充满柔和生动之美。作者虽是北宗大师，但笔下不乏南宗王维那样的趣味。这幅画堪称现存的南宗绘画典范之作。

2.（传）宋徽宗《山水》（京都金地院收藏）。这是一套作品，其中《对月图》《山中雪景》两幅最为瞩目，画面简洁有力，同时又弥漫着神秘气息，只有北宗尖锐而充满力量的笔触，才能画出这样的景致。

3.李迪《雪图》（增田贵久收藏）。这幅画作原是足利家的藏品。图中看不出什么雪色，但其构思和技巧值得赞叹。

4.（传）阎次平《林下放牧图》（秋元氏收藏）。这幅画作也曾是足利家的藏品。画面平静祥和，描绘两个牧者坐在溪岸林边休息。该作的画面构图以及人物、树木的布置，是对中国山水画基本原则的极好诠释。画面的视角虽然较窄，但左侧的小溪和背景里的远山，使得画面极富纵深感。

5.马远《对月图》（黑田氏收藏）。该作描绘一高士独坐松下，背倚大石，举头望月。图画没有任何其他元素，构图简洁高冷，透出极其诗意的感觉。马远很喜欢画类似的题材，而这一幅堪称其代表，允为北宗画之杰作。

6.马麟《寒江独钓图》（黑田氏收藏）。画面透出无以复加的孤寂感，构图之精、技法之妙，让人称赏不已。

7.《夏景图》（村山龙平收藏）。该图画面宽广，技法高超，深得米芾的精髓，无疑受到后者极大的影响。

8.（传）吴道元《山水》（京都大德寺收藏）。我觉得这套作品绝不是唐代

真迹,说是宋代的倒有可能。该作由两幅画组成,一幅春景,一幅夏景,不论就构思和技法来看,均能在轻柔流丽之中不失雄健。锋利的斧劈皴极好地表现了大自然刻画山石的鬼斧神工。一位隐者凝视瀑布,透出浪漫的诗意。

上述作品均是中国山水画的代表作,尽管构图和技法各不相同,但都能在画面中营造出诗意和神秘效果。

既然说到日本收藏的中国山水画,那么黑田氏的笔耕园不可不提。笔耕园内收藏有很多山水小品,大多收集于足利时代和德川时代的交替时期,其中的宋元作品尤为珍贵。如传为夏圭的《夏日溪岸图》,极其精美,甚至对于夏圭这样的大师来说,它都显得太过完美,完全可以说是中国山水画的代表作。该作构图清爽,线条简洁,却能透出一种泰然自若、胸怀宇宙的意境。有一幅《夏日云山图》,有人说出自米芾的手笔。该作有极浅的设色,或许把它当成白描画更为合适。该作描绘众山为云雾包围烘染之景,技艺远超明代南宗画家,后者只会画些无用的细节。米芾的杰作如今难得一见,将这幅画归于他的手笔应属名副其实。还有一幅传为颜辉的《海月图》,月亮刚刚探出山头,泛着绿光,海面波涛汹涌。画家以微妙的笔触表现主要景物,其他细节则置而不论,整个画面极其震撼。这幅作品很好地诠释了中国的印象主义画作是一种什么感觉。有人认为此作是元画,也有人从其杰出的构思来看,认为它是宋画。

我要在本文中介绍的元画是《夏景图》(秋元氏藏),传为高然晖之作。很奇怪的是,他的姓名不见于任何中国典籍,倒是出现在日本画家相阿弥撰写的《君台观左右帐记》中。日本进口的高然晖画作不止一幅,他肯定是当时南宗的领袖,其作品有很明显的元画特征。目前保存于日本的高然晖画作,毫无疑问都是他最具水平的代表作。《夏景图》描绘夏日山景,山峰高耸,溪流淙淙,树木丛生,一场疾雨刚刚过去。这幅画也很有米芾的神采,同样收藏在笔耕园。在构思上,此图还有一点村山龙平所藏玉涧《夏景图》的特点,只是在技法上更具元代色彩。

京都养德院所藏的孙君泽《山水》,是另一件极其出色的元画作品。他

比元代的某些不知名画家幸运，在本国留有传记资料。画面描绘的也是夏日山景，一名高士独立山巅，饱览壮美山色。图中山色鲜丽，全以墨笔绘出，集南北二宗的优长于一身。

最后不能不提的是盛子昭，有些中国画论家认为他是元代的第一位山水画家。他的许多作品现存日本，其中最出色的一件为别府金七所藏。他的笔下明显具有马远、夏圭的意味，但在构图上远超绝大多数宋代画家。明代初期也有一批画家继承马远、夏圭的风格，其中包括戴进，但他们均陷入缺乏生气的摹古之中，其成就无法与盛子昭相比。盛氏画作可以看成是元画的代表。

图版目录

雪庵　达摩大师图　　　　　　　38

宋徽宗　水仙鹑图　　　　　　　40

（传）马远　寒江独钓图　　　　42

日观　葡萄图　　　　　　　　　44

王蒙　寒林归樵图　　　　　　　46

因陀罗　祖师问答图　　　　　　48

元人　竹林山水图　　　　　　　50

雪庵　摇铃尊者图　　　　　　　52

沈周　风树图　　　　　　　　　54

任时中　孤鸡图　　　　　　　　56

倪元璐　秋景山水图　　　　　　58

张彦　秋景山水图　　　　　　　60

王铎　夏景山水图　　　　　　　62

道济　春景山水图　　　　　　　64

道济　秋景山水图　　　　　　　66

索引

B

白画　19

白描　11,19,73,74,108,110

班婕　82

宝阳洞　85

《北风图》　99

北画　23,24,25,74

北宗画　23,25,71,74,75,76,105,
　　106,109

比尼恩（Binion）　83

笔耕园　110

壁画　8,11,90

边景昭　103

别府金七　111

伯夷　98

不动明王　33

布袋和尚　29

C

曹子建　79,80

查文斯（Chavance）　83

禅宗　17,23,24,25,74,75,108

陈继儒（陈眉公）　84

《陈子桱刬源图》　16

池大雅　13

《初平起石图》　81

楚石　49

《春景山水图》　64,65

村山龙平　109,110

皴法　103,104,105

D

达·芬奇　21

达摩大师　29

《达摩大师图》　38,39

大斧劈皴　104

大英博物馆　79,82

戴进　105,106,111

戴逵（戴安道）　6,8,11,72,87

弹涡皴　104,105

邓椿　72

东京　3,33

东寺　108

董其昌　5,6,8,9,11,23,25,72,74,75,
　　103,105,108

董源　5,9,27,72,102,105

渡边华山　33

端方　79,81

《对月图》 109
敦煌千佛洞 90

F
范宽 5,9,72,102
矾头皴 104,105
方方壶 75
方薰 24,74
丰臣秀吉 108,109
《风树图》 29,54,55
冯夷 80
冯媛 82,90
佛掌薯山水 34

G
冈仓觉三 88
高泉 29,39
高然晖 110
《孤鸡图》 30,56,57
《古画品录》 6,87
顾恺之（长康） 6,7,8,11,72,79,80,81,
　　82,83,84,85,86,87,88,90,99
关仝 105
光琳 35
光琳派 33,36
《归去来辞》 98
鬼皮皴 104
郭若虚 9,15,72,89
郭熙 9,17,101,102,105
《国华》 33,79

H
《海月图》 110
《寒江独钓图》 42,43,109
《寒林归樵图》 28,46,47
汉光武帝 96

汉口 106
汉武帝 96,97
汉字六书 18
翰林图画院 12,71
翰林学士 59
翰林院 63
杭州 47,105
荷叶皴 104,105
黑田氏 109,110
后京极 12
胡敬 81,83
《画禅室随笔》 5
《画鉴》 81
《画论》 86,90
《画史》 84
画像石 83,86,91
《画语录》 31
《画麈》 23
桓玄 86
黄檗山 29,39
黄公望（黄子久） 5,10,75,105,106,107
徽宗 12,41,72,73,74,75,80,102,109

J
基通 12
即非 29
嘉定 61
见心（来复、来复禅师） 28,30,51
鉴藏印 80,83
解索皴 104
晋明帝 7,8,11,72,81,89
《晋书·文苑传》 86
津轻义孝伯爵 49
京都大德寺 109
京都金地院 109
京都养德院 110

荆浩 105

井上侯爵 28,43,45

井上密 28,47

净慈寺 47

巨然 5,9,27,47,72,105

具象画 11

卷云皴 104

《君台观左右帐记》 110

K

康定斯基 15,20

空海 108

寇谦之 98

L

《老子》 96

乐广 98

李成 5,9,11,72,102,105

李迪 109

李公麟（李龙眠） 9,11,72,73,74,75

李思训 8,23,100,105

李唐 105

李昭道 100,105

李真 108

《历代名画记》（《名画记》） 86,87,99

良经 12

梁楷 12,29,73

梁元帝 7,8,11,72

《列女传》 82,84,86

烈裔 99

《林泉高致》 9,17,101,102

《林下放牧图》 109

灵隐寺 28

刘褒 99

刘松年 105,106

陆探微 6,71,88,99

乱麻皴 104

《论语》 75

罗振玉 29,31,55,65,67

《洛神赋》 79,81,82,85,86,90

《洛神赋图》 79,81,83

洛阳龙门 85

M

马麟 109

马牙皴 104,105

马远 12,18,42,43,103,105,106,107,
 109,111

玛瑙寺 45

毛惠远 71

毛延寿 71

茅维 81

米芾（米南宫） 5,17,10,84,102,109,110

米开朗基罗 21

米友仁 105

宓妃 79,80,86,90

摹本 80,84,85,87,100

木庵 29

N

南顿北渐 24,74

南画 23,24,25,26,30,74

《南阳名画表》 81

南宗画 23,25,43,71,74,76,107,110

《妮古录》 84

倪元璐（鸿宝、玉汝） 30,31,59,63

倪瓒（倪云林、倪元镇） 6,10,16,105,106

宁宗 73,84

牛毛皴 104

《女史箴》 82,83,84,86,90

《女史箴图》 79,82,83,84

女娲 80

P

裴孝源　81

披麻皴　104,105

平山处林禅师　28

破网皴　104

《葡萄图》　28,44,45

普贤寺　12

Q

气韵生动　7,29,87,88,90

乾隆　83

浅野侯爵　41

秦始皇　97

清谈家　98

《秋风辞》　96

《秋景山水图》　30,31,58,59,60,61,66,
　　67

秋元氏　109,110

R

任时中　30,57

日观（子温）　28,45

阮元　84

S

《山静居画论》　23

《山水》　109,110

山水画　8,9,17,18,19,23,29,30,31,47,
　　65,74,96,99,100,101,102,103,
　　105,107,108,109,110

《山水松石格》　8

《珊瑚网》　81

上虞　59

沈颢　23,74

沈周（启南、沈石田、石田先生）　6,10,

29,30,55,72,105

沈宗骞（沈芥舟）　24,74,106

《圣经·但以里书》　95

盛子昭　111

《诗经》　99

十七尊者　29

石涛（大涤子、道济、苦瓜和尚、清湘老人、
　　瞎尊者）　31,65,67

《世说新语》　86

首阳山　98

叔齐　98

水墨画　8,9,12,19,28,33,74

《水仙鹑图》　40,41

司马相如　96

四渎　99

四王吴恽　13

宋汉杰　30

苏轼（苏东坡）　10,17,30,100

苏州　106

孙畅之　87

孙君泽　110

T

汤垕　81

唐寅　103

陶渊明　98

天籁阁　83

《图画见闻志》　9,89

土佐画　33,36

W

瓦棺寺　86

万福寺　29,39

汪砢玉　81

王铎（觉斯）　31,63

王晋卿　5,9,11,72

王蒙（叔明、王叔明）　10,28,47,105,
　　106,107

王洽　100

王维（王右丞、王摩诘）　5,6,8,9,11,17,
　　18,19,20,23,72,100,101,105,109

王衍　98

《辋川图》　6,18,100

魏武帝　97

文人画　3,5,6,8,9,10,11,12,13,15,
　　16,17,18,19,20,21,22,23,24,25,
　　26,27,28,29,30,31,32,33,34,35,
　　36,39,41,43,45,47,51,55,65,71,
　　72,75,76

文同　72

文徵明（文衡山）　6,10,29,55,72,103

吴道子（吴道元）　11,18,19,72,73,100,
　　101,109

吴镇（吴仲圭）　6,105

五岳　99

武梁祠（武氏祠）　86,91

武陵　45

X

西湖　105,106

《西清札记》　81,83,84

《溪岸独行图》　109

下谷文人　34

夏圭　12,23,102,103,106,107,110,111

《夏景山水图》　31,62,63

《夏景图》　109,110

《夏日溪岸图》　110

《夏日云山图》　110

《夏禹治水图》　81

相阿弥　110

项墨林　83

项容　72,100

象山　39

小斧劈皴　104,105

《小身天王图》　81

谢安　87

谢赫　6,7,8,19,87,88,89,91

谢灵运　102

《新晴野望》　100

信实　12

《续画品》　6

轩冕高士画　71,72,73,74,75,76

《宣和画谱》　11,84

《学画编》　24,106

雪庵（溥光大师、玄悟大师）　29,30,39,
　　53,75

雪峰　39

《雪图》　109

Y

岩崎男爵　39,51,53,57,59,61,63

岩崎小弥太　30

阎次平　109

阎立本　72

颜辉　110

姚最　6,7,8,88

《摇铃尊者图》　52,53

一画论　31

《易经》　98

逸格　76

逸然　29,39

《因果经》　82

因陀罗　30,49

隐元　29

油画36

游戏三昧　16,21

与谢芜村　13

雨点皴　104

玉涧　110

元四家　5,17,28,47

原富太郎　109

院画　12,19,25,28,71,72,73,74,75,76,
　　107

院体画　29,41,43,45,49,71

《云汉图》　99

云头皴　104,105

Z

增田贵久　109

展子虔　100

张宏　61

张华　82

张怀瓘　87,88

张僧繇　71,99

张彦（张伯美、伯美、无浄道人）　30,31,
　　60,61,63

张彦远　18,25,87,88,89,99,101

张璪　9,25,72,100

长崎　39

赵伯驹　23,105

赵伯骕　23

赵大年　109

赵幹　23

赵子昂　11,73,74,75

折带皴　104

《贞观公私画史》　81

真言宗　108

郑虔　72

芝罘　105

芝麻皴　104

周臣　103,105,106

朱景玄　6,9

竹林七贤　98

《竹林山水图》　28,29,30,50,51

《庄子》　96

宗炳　6,8,11,72

宗达　35

《祖师问答图》　48,49

（贲贝　制）

译后记

　　本书的翻译底本为日本改造社1922年出版的泷精一《文人畫概論》一书，以及泷精一的三篇论文《支那畫の二大潮流》（《中国画的两大潮流》）、《顧愷之畫の研究》（《顾恺之画的研究》）、《Chinese Landscape Painting》（《中国山水画》）。《支那畫の二大潮流》收录于1932年日本帝室博物馆发行的《东京帝室博物馆讲演集》第七册，《顧愷之畫の研究》收录于《东洋学报》1915年第一期，《Chinese Landscape Painting》收录于英国伯纳·夸瑞奇出版社1910年出版的泷精一著《Three Essays on Oriental Painting》（《东方绘画三题》）一书。

　　泷精一（1873—1945），日本著名的美术史家，号拙庵，日本东京人，是日本知名画家泷和亭（1830—1901）的长子。泷精一毕业于东京帝国大学，1918年获文学博士学位，1914年担任东京帝国大学教授，并开设美术史学讲座。1920年担任东宫御学问所御用挂职务，向天皇殿下进讲美术史。1934年正式退休，被授予东京帝国大学名誉教授称号。1940年荣获朝日文化奖。其主要著作有《艺术杂话》（1907年）、《文人画概论》（1922年）、《日本古美术案内》（1931年）、《日本画的本质》（1936年）、《泷拙庵美术论集日本篇》（1943年）、《日本的美术》（1950年）等。

　　泷精一与大村西崖同为20世纪初日本关东地区研究传统中国文人画的代表性人物。陈振濂在《近代中日绘画交流史比较研究》一书中提到："大

村西崖是东京美术学院的教授，其身份偏重于艺术型，而泷精一显得更具学者的风采。"泷精一熟悉中国画论的文献，对文人画的剖析缜密严谨，有其独到的见解。

《文人画概论》是泷精一于1922年在东京帝国大学秋季公开讲演时的讲稿笔记，全书共分为文人画的起源、文人画流派的形成、文人画的原理、文人画和南画、文人画的精华、未来的文人画等六章。虽然在当今学界此书知名度不高，但此书对于研读文人画而言，价值不菲。透过日本学者的眼光审视中国文人画，有助于我们更全面地理解中国文人画，其意义不言而喻。

由于泷精一出生于明治时期，原文语言表达上还残留了部分日语古语，另外文中长句较多，措辞委婉，频繁使用转折等接续助词。加上原文还存在一些打印错误，使得内容更加难懂。这些都增加了此书翻译的难度。如何既保持原文的原汁原味，又让读者读来无晦涩难懂之感，是本书翻译的重点和难点。

本书中收录了泷精一的一篇英文论文《Chinese Landscape Painting》，由于译者英语水平有限，无法胜任，感谢雍琦老师的鼎立相助。

最后，衷心感谢上海书画出版社给了我翻译此书的机会，感谢同事久保辉幸老师在原文解读上的指点，在此感谢在翻译过程中给了我无私关怀和帮助的同事、家人和我的研究生们。由于是第一次挑战美术史相关著述的翻译，译文中错误或不当之处在所难免，敬请各位方家批评指正。

<div align="right">

浙江工商大学东方语言与哲学学院
浙江外国语学院东方语言文化学院
吴玲
2020年1月13日

</div>

图书在版编目（CIP）数据

文人画概论 /（日）泷精一著；吴玲译 .-- 上海：上海
书画出版社，2020.12
（日本中国绘画研究译丛）
ISBN 978-7-5479-2516-4

Ⅰ.①文… Ⅱ.①泷… ②吴… Ⅲ.①文人画－绘画研
究－中国 Ⅳ.① J212.052

中国版本图书馆 CIP 数据核字（2020）第 263814 号

日本中国绘画研究译丛

文人画概论

［日］泷精一 著　吴　玲 译

责任编辑	陈家红
审　　读	曹瑞锋
责任校对	郭晓霞
装帧设计	姜　明
技术编辑	包赛明

出版发行	上海世纪出版集团　上海书画出版社
地址	上海市延安西路 593 号　200050
网址	www.ewen.co
	www.shshuhua.com
E-mail	shcpph@163.com
制版	上海文高文化发展有限公司
印刷	上海展强印刷有限公司
经销	各地新华书店
开本	720 × 1000　1/16
印张	8.75
字数	57 千
版次	2020 年 12 月第 1 版　2021 年 8 月第 2 次印刷
书号	ISBN 978-7-5479-2516-4
定价	50.00 元

若有印刷、装订质量问题，请与承印厂联系 电话：021-66366565